이육사 시를 쓰다

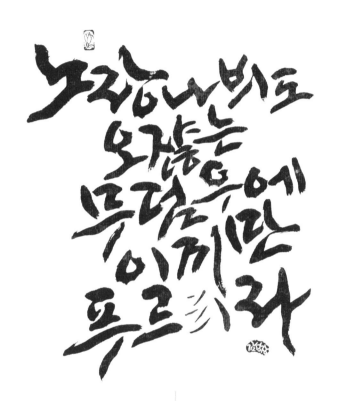

목차 /

일러두기

- 글씨 자료는 이육사 총서 1권 《이육사의 시와 편지》(이육사 지음, 손병희 주해, 소명출판, 2022.)에서 가져왔다.

- 전시 제목 〈노랑 나븨도 오쟎는 무덤 우에 이끼만 푸르리라〉는 시 「자야곡」에서 따온 것으로 발표할 당시(《문장》1941. 4.)의 표기법에 따랐다.

김성장 글씨, 이육사 시를 쓰다
초대전에 부쳐

의재필선(意在筆先)이란 말이 있습니다. 그림을 그릴 때 작가의 정신이 붓보다 먼저라는 말입니다. 글씨도 그렇습니다. 글씨보다 정신이 먼저 살아 있어야 합니다. 살아 있는 정신이 붓을 끌고 가야 합니다. 시도 그렇습니다. 대표적인 시인이 이육사 시인입니다.

이육사의 시에는 현실 도피의 시가 없습니다. 패배주의 시가 없습니다. 이육사에게는 반민족적인 글이 없습니다. 육사는 자신의 정신을 일찍부터 매섭고 차가운 곳에다 옮겨 놓은 시인입니다.

'지금 눈 내리고 매화 향기 홀로 아득한' 겨울 벌판 끝에 자신을 홀로 세워두고 있는 사람입니다. "하늘도 다 끝나고/비 한 방울 나리잖는 그때에도/오히려 꽃은 빨갛게 피지 않는가" 이렇게 말하는 사람입니다. 그런 사람이기에 "어데다 무릎을 꿇어야 하나?" 이렇게 물었던 것입니다. 식민지 땅 어디에도 무릎을 꿇을 땅이 없었던 것입니다. 팽팽한 긴장으로 끌어간 시와 삶 그리고 견결한 자세, 이런 치열성, 남성성, 대륙성이 한용운, 윤동주의 시와 구별되는 지점이기도 합니다.

이육사는 행동하는 시인이었습니다. 의열단원들이 설립한 조선혁명군사정치간부학교를 이수한 사람입니다. 그러면서 "이래서 내 가을은 다 지나가고 뒤뜰에 황화 한 포기가 피어 있으니 어느 동무가 술 한 병 들고 오면 그 꽃을 따서 저 술 한 잔에도 흩어주고 나도 한 잔 마셔 보겠소"(「계절의 오행」 중에서), 이런 글을 쓰는 사람이었습니다. 육사는 민족도 알지만 가을

도 알고 그 가을꽃을 따서 술잔에 띄워 마실 줄 알던 사람입니다. 이런 대목이 육사를 더 미덥게 합니다.

김성장 선생은 신영복체 '따라 쓰기'를 하고 있습니다. 그 일을 여럿이 함께 하고 있습니다. 정민 교수가 당나라 유지기(劉知幾)의 《사통史通》 《모의模擬》에서 옛것을 배우는 방법에 대해 이야기한 바 있듯이 '따라 쓰기'가 모동(貌同)보다는 심동(心同)이어야 할 것 같습니다. 연암 선생의 표현을 빌려 말하자면 심사(心似)라야지 형사(形似)여서는 안 될 것입니다. 따라 쓰되 똑같아서는 안 되며 다름을 추구하되 바탕은 다르지 않은 상동구이(尙同求異) 정신을 지녀야 합니다.

이번에 김성장 선생이 쓴 이육사 시를 보면 신영복체의 정신을 닮았으되 김성장 선생이 자기 정신으로 자기 글씨를 쓰고 있다는 생각이 듭니다. 멀지 않은 날에 김성장체 따라 쓰기 하는 이들이 나오지 않을까 싶습니다.

— 도종환 시인

이육사문학관 개관 20주년 기념
초대전에 부쳐

칠월이 되면 "청포도가 익어가는 시절/이 마을 전설이 주저리주저리 열리고"로 시작되는 이육사 시인의 「청포도」 시가 떠오른다. 갑진년 칠월을 맞이하여 김성장 서예가가 쓴 육사 시 전편이 이육사 갤러리에서 전시되는 것을 먼저 축하드린다. 일제 강점기에 조국 광복을 염원하던 이육사의 구국투쟁은 험준한 도정이었다. 육사는 "시를 쓴다는 것도 하나의 행동의 연속이다"라는 불같은 정신으로 광복을 위해 온몸을 던지셨다. 시인이기에 앞서 저항과 투쟁 속에 참혹한 고통에도 굴하지 않았던 그는 순국하는 날까지 조국 광복을 염원하였다. 이렇듯 투쟁과 인고가 극점을 이룬 생애에서 남기신 이육사의 시들은 우리의 소중한 문학적 자산이다. 이런 자산을 서예가 김성장의 글씨로 대면한다는 것은 반갑고 기쁜 일이다. 2024년 7월 2일부터 8월 31일까지 두 달간 열리는 이번 전시의 글씨가 책자로도 발간된다고 한다. 이런 책자가 독자들에게 무한한 관심과 사랑을 받았으면 하는 바람이다. 올해가 이육사 탄생 120주년, 순국 80주년, 이육사문학관 개관 20주년을 맞이하는 의미있는 해이기에 더욱 뜻깊다. 아무쪼록 이번 전시가 이육사 정신을 현창하는 데 기여할 수 있도록 많은 참여를 부탁드린다.

—(사)이육사추모사업회 이사장 이동시

이육사의 시를 쇠귀민체로 쓴다는 것

지금은 거의 사용하지 않는 용어지만 문학에서는 참여문학이라는 말이 있다. 서예도 그렇게 현실 문제에 개입하는 일에 쓰일 수 있다면 좋겠다고 생각했고 틈나는 대로 그런 일을 했다. 세월호 참사를 다루는 곳, 국가보안법의 문제점을 제기하는 곳, 산업재해를 다루는 곳, 그리고 전태일, 노무현, 김남주, 고정희 등 사회적 약자와 소수자의 편에서 한 생애를 살았던 사람들이 했던 말이나 그들의 삶에 관한 이야기를 붓으로 썼다.

쇠귀민체는 형태상 역동성을 가지고 있었기에 현장에서 활용하기 좋았다. 쇠귀의 삶 자체가 첨단의 사상이었고, 시대의 억압과 안온에 균열을 가하는 망치였다. 쇠귀민체의 획은 격렬함과 건강한 불안의 파장을 일으키며 떨고 있다. 변화에 대한 갈망을 담아 돌진하는 서체이다. 신영복은 목숨을 걸고 혁명을 꿈꾼 사람이었으며 그 대가로 20년의 감옥 생활을 견뎌야 했다. 그리고 그 과정에서 '혁명적 감성을 가진 서체 쇠귀민체'가 탄생했다. 훈민정음이 만들어진 이후 가장 민중적 감성에 가까이 다가간 서체다.

이육사에 대해서는 중등 교사로 있으면서 학생들에게 「청포도」, 「광야」, 「절정」 등 몇몇 시를 가르치는 것 외에 특별히 공부를 한 적이 없었다. 전국의 문학관 기행 에세이(졸저 『시로 만든 집 14채』)를 쓰면서 이육사 관련 책을 몇 권 읽고 정리한 적이 있다. 이육사는 그때 나에게 '시와 다이너마이트를 한 가슴에 품은 시인'으로 다가왔다. 독립운동 가운데 가장 격렬하게 활동을 했던 의열단 단원으로서 조선혁명군사정치간부학교를 나온 군인이었으며 시를 썼다. 일제 강점기에 가장 여러 번 감옥을 드나들었던 시인, 목숨을 걸고 무언가를 이루기 위해 삶을 살았던 사람이다.

자본주의 국가를 사회주의 국가로 바꾸려는 것, 우리 민족을 다른 민족의 지배로부터 벗어나게 하려는 것, 그것은 목숨을 걸어야 하는 일이다. 목숨을 걸어야만 하는 일을 하는 사람들의 가치관과 삶의 역정에 서보지 않은 나로서는 그 영토의 정서와 감성을 알 수 없다. 공포와 불안과 고독일까? 아니면 심리적 평정 상태일까? 그들은 태어나면서부터 어떤 일에 기꺼이 목숨을 걸 각오가 가능한 감성을 가지고 있던 걸까? 목숨을 건 동지들과의 결연한 연대감으로 정서적 충만 상태에 있는 걸까?

글씨 자체에 대한 탐미적 관점보다 글씨가 내 삶의 어디에, 우리 사회 공동체의 어느 곳에 쓰일수 있을까에 집중하며 30여 년 붓을 가지고 지내다 보니 어떤 촉이 생기는 느낌이다. 계속하여 붓을 쥐고 하얀 평면 위에 머물다 보니 서체의 다양성에 조금씩 눈을 떠가고 있는 것 같은 느낌이 든다. 획과 자형과 기울기의 작은 변화에도 풍부한 정서가 별현될 수 있다는 느낌 말이다. 시의 느낌이 글씨로 전환될 때 그 시가 담고 있는 느낌을 담을 수 있는 서체가 가능해지기를 꿈꾸면서 말이다.

어떤 성취가 있다면 그 힘은, 어떤 경우라도 내 글씨의 기본적인 힘은 쇠귀민체로부터 왔다는 걸 기록해두고 싶다. 거기에는 훈민정음이 만들어진 이후 보통 사람들이 쓴 손글씨의 감성 결집이 이루어져 있다고 나는 생각한다.

2024년 7월

김성장

李陸史 詩　絶頂

매운 季節의 챗죽에 갈겨
마츰내 北方으로 휩쓸려오다

하늘도 그만 지쳐끝난 高原
서릿발 칼날진 그우에 서다

金成鍋書 [印] [印]

어데다무릎을꿇어야하나
한발재겨디딜곳조차없다

이러매눈감아생각해볼밖에
겨울은강철로된무지갠가보다

절정, 이육사 시

절정, 이육사 시, 1940.

絶頂 ^{절정}

매운 季節^{계절}의 챗죽에 갈겨
마츰내 北方^{북방}으로 휩쓸려오다

하늘도 그만 지쳐 끝난 高原^{고원}
서릿발 칼날진 그 우에 서다

어데다 무릎을 꿇어야 하나?
한 발 재겨 디딜 곳조차 없다

이러매 눈 감아 생각해 볼밖에
겨울은 강철로 된 무지갠가 보다.

흐트러진 갈기
후주군한 눈
밤송이 같은 털
오! 먼길에 지친 말
채죽에 지친 말이여!

수줏한 목통
축처-진 꼬리
서리에 번적이는 네굽
오! 구름을 헤치려는 말
새해에 소리칠 흰 말이여!

이육사 詩 말 가나다힝 🔲🔲

말

흐트러진 갈기
후주군한 눈
밤송이 같은 털
오! 먼 길에 지친 말
채죽에 지친 말이여!
X
수굿한 목통
축 처―진 꼬리
서리에 번적이는 네 굽
오! 구름을 헤치려는 말
새해에 소리칠 흰 말이여!

말, 이육사 시, 1930.

실제, 이육사 시, 1936.

바람은 밤을 집어삼키고
아득한 까닭을 흘려서가니
거리의 主人公인 해태의
눈깔은 어제 나밀같게
푸르러오노

이육사詩 失題 에서

그리하는빛

失題 ^{실제}

하날이 높기도 하다
고무풍선 같은 첫겨울 달을
누구의 입김으로 불어 올렸는지?
그도 반 넘어 서쪽에 기울어졌다

행랑 뒷골목 휘젓한 상술집엔
팔려온 冷害地處女 ^{냉해지처녀}를 둘러싸고
大學生 ^{대학생}의 지질숙한 눈초리가
思想善導 ^{사상선도}의 염탐 밑에 떨고만 있다

라디오의 修養講話 ^{수양강화}가 끝이 났는지?
마—장 俱樂部 ^{구락부} 門 ^문간은 하품을 치고
삘딩 돌담에 꿈을 그리는 거지새끼만
이 都市 ^{도시}의 良心 ^{양심}을 지키나 보다

바람은 밤을 집어삼키고
아득한 까스 속을 흘러서 가니
거리의 主人公 ^{주인공}인 해태의 눈깔은
언제나 말갛게 푸르러 오노

(十二月初夜 ^{십이월초야})

실제, 이육사 시

이른 아침 골목길을 미나리 장
할머니의 흐린 瞳子는 蒼空어
아마도 X에 간 맏아들의 ㅇ

이육사 詩 春愁三

...가 기一르게 외우고 갑니다
...엇을 달리시난지
맛(味覺)을 그려나 보나봐요

夏 에서 강성장 씀 [印] [印]

춘수삼제, 이육사 시, 1935.

春愁三題 ^{춘수삼제}

1
이른 아츰 골목길을 미나리 장수가 기ー르게 외우고 갑니다,
할머니의 흐린 瞳子^{동자}는 蒼空^{창공}에 무엇을 달리시난지,
아마도 X에 간 맏아들의 입맛(味覺^{미각})을 그리나 보나 봐요.
2
시냇가 버드나무 이따금 흐느적거립니다.
漂母^{표모}의 방망이 소린 왜 저리 모날까요,
쨍쨍한 이 볕살에 누덕이만 빨기는 짜증이 난 게죠.
3
삘딩의 避雷針^{피뢰침}에 아즈랑이 걸려서 헐떡거립니다,
돌아온 제비 떼 抛射線^{포사선}을 그리며 날너 재재거리는 건,
깃들인 옛 집터를 찾아 못 찾는 괴롬 같구료.

四月五日 ^{사월오일}

한개의별을 노래하자 꼭한개의별을
十二星座 그숱한별을 어찌나 노래하겠니
하다못해 저한개의별이 위들 그것과
저녁을 때도 보는별 우리들과 밤을
親하고 그중에서 빛나는별을 노래하자
아들을 딸과 未來를 꼭 변함 東方의
큰별을 가지자

李陸史 한개의별을 노래한자에서
金成將書

한 개의 별을 노래하자

한 개의 별을 노래하자 꼭 한 개의 별을
十二星座^{십이성좌} 그 숱한 별을 어찌나 노래하겠니

꼭 한 개의 별! 아츰 날 때 보고 저녁 들 때도 보는 별
우리들과 아—주 親^친하고 그 중 빛나는 별을 노래하자
아름다운 未來^{미래}를 꾸며 볼 東方^{동방}의 큰 별을 가지자

한 개의 별을 가지는 건 한 개의 地球^{지구}를 갖는 것
아롱진 설움밖에 잃을 것도 없는 낡은 이 따에서
한 개의 새로운 地球^{지구}를 차지할 오는 날의 기쁜 노래를
목 안에 핏대를 올려가며 마음껏 불러 보자

처녀의 눈동자를 느끼며 돌아가는 軍需夜業^{군수야업}의 젊은 동무들
푸른 샘을 그리는 고달픈 沙漠^{사막}의 行商隊^{행상대}도 마음을 축여라
火田^{화전}에 돌을 줍는 百姓^{백성}들도 沃野千里^{옥야천리}를 차지하자

다 같이 제 멋에 알맞은 豊穰^{풍양}한 地球^{지구}의 主宰者^{주재자}로
임자 없는 한 개의 별을 가질 노래를 부르자

한 개의 별 한 개의 地球^{지구} 단단히 다져진 그 따 우에
모든 生産^{생산}의 씨를 우리의 손으로 휘뿌려 보자
罌粟^{앵속}처럼 찬란한 열매를 거두는 餐宴^{찬연}엔
禮儀^{예의}에 꺼림 없는 半醉^{반취}의 노래라도 불러 보자

렴리한 사람들을 다스리는 神^신이란 항상 거룩합시니
새 별을 찾아가는 移民^{이민}들의 그 틈엔 안 끼여 갈 테니
새로운 地球^{지구}에단 罪^죄없는 노래를 眞珠^{진주}처럼 흩치자

한 개의 별을 노래하자 다만 한 개의 별일망정
한 개 또 한 개 十二星座 모든 별을 노래하자

한 개의 별을 노래하자, 이육사 시, 1936.

검은 베일을 쓰고 오는 젊은 女僧들의
북을 찢음고 이한 소리밭 말을 지나며
흑흑 느끼어는 寺院을 脫走해 온
어여쁜 靑春의 反逆인고 시들었던
어여쁜 亢奮도 海潮처럼 부풀어 오르는
이 밤에

海潮詞

이 밤에 날 부를 이 없거늘 고이한 소리
曠野를 울리는 불맞은 獅子의 呻
吟인가오 소리는 莊嚴한 네 生涯의
마 鮑哮山 孤島의 태끼 城廓
을 깨트려다오

이응사 詩에서
가성장못
金(인장)

해조사, 이육사 시, 1937.

海潮詞 해조사

洞房동방을 찾아드는 新婦신부의 발자최같이
조심스리 걸어오는 고이한 소리!
海潮의 소리는 네모진 내 들창을 열다
이 밤에 나를 부르는 이 없으련만?

남생이 등같이 외로운 이 서ㅡㅁ 밤을
싸고 오는 소리! 고이한 侵略者침략자여!
내 寶庫보고의 門문을 흔드는 건 그 누군고?
領主영주인 나의 한 마디 허락도 없이

코카서스 平原평원을 달리는 말굽 소리보다
한층 요란한 소리! 고이한 略奪者약탈자여!
내 情熱정열밖에 너들에 뺏길 게 무엇이료
가난한 귀향살이 손님은 파려하다.

올 때는 왜 그리 호기롭게 올려와서
너들의 숨결이 密輪者밀수자같이 헐데느냐
오ㅡ 그것은 나에게 呼訴호소하는 말 못할 鬱憤울분인가?
내 古城고성엔 밤이 무겁게 깊어 가는데.

쇠줄에 끌려 걷는 囚人수인들의 무거운 발소리!
옛날의 記憶기억을 아롱지게 繡수놓는 고이한 소리!
解放해방을 約束약속하던 그날 밤의 陰謀음모를
먼동이 트기 전 또다시 속삭여 보렴인가?

검은 베일을 쓰고 오는 젊은 女僧여승들의 부르짖음
고이한 소리! 발밑을 지나며 흑흑 느끼는 건
어느 寺院사원을 脫走탈주해온 어여쁜 靑春청춘의 反逆반역인고?
시들었던 내 亢奮항분도 海潮처럼 부풀어 오르는 이 밤에

이 밤에 날 부를 이 없거늘! 고이한 소리!
曠野광야를 울리는 불 맞은 獅子사자의 呻吟신음인가?
오 소리는 莊嚴장엄한 네 生涯생애의 마즈막 咆哮포효!
내 孤島고도의 매태 낀 城廓성곽을 깨트려 다오!

産室산실을 새어 나는 妢娩분만의 큰 괴로움!
한밤에 찾아올 귀여운 손님을 맞이하자
소리! 고이한 소리! 地軸지축이 메지게 달려와
고요한 섬 밤을 지새게 하난고녀.

巨人거인의 誕生탄생을 祝福축복하는 노래의 合奏합주!
하날에 사모치는 거룩한 기쁨의 소리!
海潮는 가을을 불러 내 가슴을 어르만지며
잠드는 넋을 부르다 오ㅡ海潮! 海潮의 소리!

떡열떡열 보이는 그림쪼각은
앞밭에 보리밭에 말매나물 캐러간
가시내는 가시내와 종달새 소리에 반해

빈박구니 차고 오긴 너무도 부끄러워
슬레짠 두빰 우에 모매꽃이 피었고

그넷줄에 비가오면 豊年이 든다더니
앞내江에 씨레나무 밀려 나리면
젊은이는 젖붉은 이와 뗏목을 타고
돈벌로 港口로 흘러간 몇달에
서릿발 잎져도 못오면 바람이 분다

필로가꾼 이삭에 참새는 날라가고

草家

李陸史 詩

金成將 書

草家 초가

구겨진 하늘은 묵은 얘기책을 편 듯
돌담울이 古城고성같이 둘러싼 山산기슭
빡쥐 나래 밑에 黃昏황혼이 묻혀오면
草家 집집마다 호롱불이 켜지고
故鄕고향을 그린 墨畵묵화 한 폭 좀이 쳐.

띄엄띄엄 보이는 그림 쪼각은
앞밭에 보리밭에 말매나물 캐러 간
가시내는 가시내와 종달새 소리에 반해

빈 바구니 차고 오긴 너무도 부끄러워
술레짠 두 뺨 우에 모매꽃이 피었고.

그넷줄에 비가 오면 豊年풍년이 든다더니
앞내江강에 씨레나무 밀려 나리면
젊은이는 젊은이와 뗏목을 타고
돈 벌로 港口항구로 흘러간 몇 달에
서릿발 잎 져도 못 오면 바람이 분다.

피로 가꾼 이삭에 참새도 날라가고
곰처럼 어린놈이 北極북극을 꿈꾸는데
늙은이는 늙은이와 싸호는 입김도

벽에 서려 성에 끼는 한겨울 밤은
洞里동리의 密告者밀고자인 江물조차 얼붙는다.

—幽廢유폐된 地域지역에서—

초가, 이육사 시, 1938.

구겨진 하늘은 묵은 애기책을 편 듯
돌담울이 古城같이 둘러싼 山기슭
빡쥐 나래 밑에 黃昏이 묻혀오면
草家 집집마다 호롱불이 켜지고
故鄕을 그린 墨畵 한 폭 좀이 쳐

황혼, 이육사 시, 1935.

黃昏 황혼

내 골방의 커―텐을 걷고
정성된 맘으로 黃昏을 맞아들이노니
바다의 흰 갈매기들같이도
人間인간은 얼마나 외로운 것이냐

黃昏아 네 부드러운 손을 힘껏 내밀라
내 뜨거운 입술을 맘대로 맞추어 보련다
그리고 네 품 안에 안긴 모―든 것에
나의 입술을 보내게 해 다오.

저― 十二星座십이성좌의 반짝이는 별들에게도
鍾종소리 저문 森林삼림 속 그윽한 修女수녀들에게도

쎄멘트 장판 우 그 많은 囚人수인들에게도
의지할 가지없는 그들의 心臟심장이 얼마나 떨고 있을까

고비 沙漠사막을 끄러가는 駱駝낙타 탄 行商隊행상대에게나
아프리카 綠陰녹음 속 활 쏘는 인디언에게라도
黃昏아 네 부드러운 품 안에 안기는 동안이라도
地球지구의 半반쪽만을 나의 타는 입술에 맡겨 다오

내 五月오월의 골방이 아늑도 하오니
黃昏아 來日내일도 또 저―푸른 커―텐을 걷게 하겠지
情情정정이 사라지긴 시냇물 소리 같애서
한 번 식어지면 다시는 돌아올 줄 모르나 보다

―五月오월의 病床병상에서―

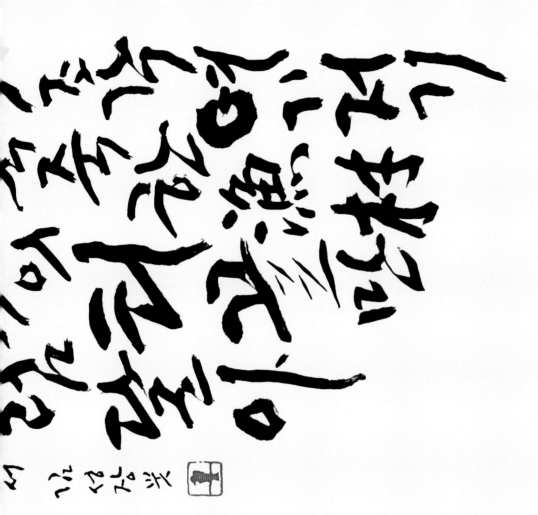

노정기, 이육사 시, 1937.

路程記 노정기

목숨이란 마―치 깨어진 뱃조각
여기저기 흩어져 마을이 한 구죽죽한 漁村어촌보다 어설프고
삶의 티끌만 오래 묵은 布帆포범처럼 달아 매였다.

남들은 기뻤다는 젊은 날이었건만
밤마다 내 꿈은 西海서해를 密航밀항하는 쩡크와 같애
소금에 짤고 潮水조수에 부풀어 올랐다.

항상 흐릿한 밤 暗礁암초를 벗어나면 颱風태풍과 싸워 가고
傳說전설에 읽어본 珊瑚島산호도는 구경도 못하는
그곳은 南十字星남십자성이 빈저주도 않았다.

쫓기는 마음! 지친 몸이길래
그리운 地平線지평선을 한숨에 기오르면
시궁치는 熱帶植物열대식물처럼 발목을 오여쌌다.

새벽 밀물에 밀려 온 거미인 양
다 삭아빠진 소라 깍질에 나는 붙어 왔다
머―ㄴ 港口항구의 路程노정에 흘러간 生活생활을 들여다보며

내어 달리고저운 마음.
눈동자 때로 白鳥를 불
돌아누워 흑흑 느끼
자주빛 안개 기

그마는 바람에 씻은 듯 다시 瞑想하는
혹 날려 보기도 하건만 그만 기슴을 안고
흐릿미한 별 그림자를 씻어 노외는 동안
가운 瞑帽같이 나려 씌운다.

시 詩 湖水 가상장씻

湖水 호수

내어달리고 저운 마음이런마는
바람에 씻은 듯 다시 瞑想명상하는 눈동자

때로 白鳥백조를 불러 휘날려 보기도 하건만
그만 기슴을 안고 돌아누워 흑흑 느끼는 밤

희미한 별 그림자를 씹어 노외는 동안
자주빛 안개 가벼운 瞑帽명모같이 나려 씌운다.

호수, 이육사 시, 1938.

江건너간노래

섣달에도 보름께 달 밝은 밤
앞내江 쨍쨍 얼어 조이던 밤에
내가 부르든 노래는 江건너 갔소

江건너 하늘 끝에 沙漠도 닳은 곳
내 노래는 제비같이 날러서 갔소

못 잊을 게집애집 조차 없다기에
기는 갔지만 어린 날개 지치면
그만 언 모래불에 떨어져 타서 죽겠죠

沙漠은 끝없이 푸른 하늘이 덮여
눈물 먹은 별들이 조상오는 밤에

밤은 옛일을 무지개보다 곱게 짜내나니
한 가락 여기 두고 또 한 가락 어데멘가
내가 부르는 노래는 그 밤에 江건너 갔소가

이육사 詩 김영장붓

44
·
45

江강 건너간 노래

섣달에도 보름께 달 밝은 밤
앞내江 쨍쨍 얼어 조이던 밤에
내가 부른 노래는 江 건너갔소

江 건너 하늘 끝에 沙漠사막도 닿은 곳
내 노래는 제비같이 날러서 갔소

못 잊을 계집애 집조차 없다기에
가기는 갔지만 어린 날개 지치면
그만 어느 모래불에 떨어져 타서 죽겠죠.

沙漠은 끝없이 푸른 하늘이 덮여
눈물 먹은 별들이 조상 오는 밤

밤은 옛일을 무지개보다 곱게 짜내나니
한 가락 여기 두고 또 한 가락 어데멘가
내가 부른 노래는 그 밤에 江 건너갔소.

강 건너간 노래, 이육사 시, 1938.

는밀려서오면흰돛단배가곱게밀려서오라게

내가바라는손님은고달픈몸으로

그아으로青袍를입고그리고

따먹으며두손은함뿍적셔도좋으련

아이야우리식탁엔은쟁반에

수건을마련해두렴

李陸史詩
金成將書
青葡萄

청포도, 이육사 시

내 고장 七月은
청포도가 익어가는 시절

이 마을 전설이 주저리주저리 열리고
먼 데 하늘이 꿈꾸며 알알이 들어와 박혀

하늘 밑 푸른 바다가 가슴을 열고
흰 돛단배가 곱게 밀려서 오면

내가 바라는 손님은 고달픈 몸으로
青袍를 입고 찾아온다고 했으니

내 그를 맞아 이 포도를 따 먹으면
두 손은 함뿍 적셔도 좋으련

아이야 우리 식탁엔 은쟁반에
하이얀 모시 수건을 마련해 두렴

青葡萄 이육사詩 김성장 씀

青葡萄 청포도

내 고장 七月칠월은
청포도가 익어가는 시절

이 마을 전설이 주저리 주저리 열리고
먼데 하늘이 꿈꾸려 알알이 들어와 박혀

하늘 밑 푸른 바다가 가슴을 열고
흰 돛단배가 곱게 밀려서 오면

내가 바라는 손님은 고달픈 몸으로
青袍청포를 입고 찾아온다고 했으니

내 그를 맞아 이 포도를 따 먹으면
두 손은 함뿍 적셔도 좋으련

아이야 우리 식탁엔 은 쟁반에
하이얀 모시 수건을 마련해 두렴

청포도, 이육사 시, 1939.

너는 고 앓 몰동아리 香氣를
봄바다 바람실은 돛대처럼 오라
무지개같이 恍惚한 삶의 光榮
罪와 결들여도 삶죽한 누리

이육사 詩에서 김영장붓

鴉片 아편

나릿한 南蠻남만의 밤
燔祭번제의 두렛불 타오르고

玉옥돌보다 찬 넉시 있어
紅疫홍역이 발반하는 거리로 쏠려

거리엔 노아의 洪水홍수 넘쳐나고
위태한 섬 우에 빛난 별 하나

너는 고 알몸동아리 香氣향기를
봄바다 바람 실은 돛대처럼 오라

무지개같이 恍惚황홀한 삶의 光榮광영
罪죄와 곁들여도 삶 즉한 누리.

아편, 이육사 시, 1938.

너는 돌다릿목에 줘왔다던
할머니 핀잔이 참이라고 하자.
나는 진정 江언덕 그 마을에
버려진 문바지였는지도 몰라.
그러기에 열여덟 새 봄은
버들피리 곡조에 불어보내고
첫사랑이 흘러간 港口의 밤
눈물 섞어 마신 술 피보다 달더라

이육사 詩

年譜에서

김성장 씀

너는 돌다리목에 쥐 왔다던
할머니 핀잔이 참이라고 하자

나는 진정 江^강 언덕 그 마을에
버려진 문바지였는지 몰라?

그러기에 열여덟 새봄은
버들피리 곡조에 불어 보내고

첫사랑이 흘러간 港口^{항구}의 밤
눈물 섞어 마신 술 피보다 달더라

공명이 마다곤들 언제 말이나 했나?
바람에 붙여 돌아온 고장도 비고

서리 밟고 걸어간 새벽길 우에
肝^간잎만 새하얗게 단풍이 들어

거미줄만 발목에 걸린다 해도
쇠사슬을 잡아 맨 듯 무거워졌다

눈 우에 걸어가면 자욱이 지리라고
때로는 설레이며 파람도 불지

연보, 이육사 시, 1939.

南漢山城 남한산성

넌 帝王제왕에 길들인 蛟龍교룡
化石화석 되는 마음에 이끼가 끼여

昇天승천하는 꿈을 길러준 洌水열수
목이 째지라 울어 예가도

저녁 놀빛을 걷어 올리고
어데 비바람 있음 즉도 안 해라.

남한산성, 이육사 시, 1939.

班猫

어느 沙漠의 나라 幽閉된 后宮의 넋이기에
몸과 마음으로 아롱져 근심스러워라
七色 바다를 건너서 왔기도 그냥는 瞳子에
故鄕의 黃昏을 간직해서 ...
사람이 품에 깃들면 등을 屈하는 짓새
山脈을 느껴 사뭇 끝없이 게을러라

이육사 詩에서 강정빛人

班猫 ^{반묘}

어느 沙漠^{사막}의 나라 幽閉^{유폐}된 后宮^{후궁}의 넋이기에
몸과 마음도 아롱져 근심스러워라.

七色^{칠색}바다를 건너서 와도 그냥 눈瞳子^{동자}에
고향의 黃昏^{황혼}을 간직해 서럽지 않뇨.

사람의 품에 깃들면 등을 굽히는 짓새
山脈^{산맥}을 느낄사록 끝없이 게을러라.

그 적은 咆哮^{포효}는 어느 祖先^{조선}때 遺傳^{유전}이길래
瑪瑙^{마노}의 노래야 한층 더 잔조우리라.

그보다 뜰아래 흰 나비 나즉이 날어올 땐
한낮의 太陽^{태양}과 튤립 한 송이 지킴 직하고

반묘, 이육사 시, 1940.

모든 것이 싫어했나늘

거리랑 쫓아다녀도

噴水 있는 風景 속에

동상답게 서봐도 좋다

西風 불빠을 스치고

하날한가 구름 뜨는곳

희고 푸른 지음을 노래하며

노래가락은 흔들리고

별들 춤춰 다열어 불고

너조차 미지들에 떠러라

李陸史詩 少年에게

金成得 書

차디찬 아츰 이슬

진주가 빛나는 못가

蓮꽃 하나다 복이피고

少年아 네가 낫단니

맑은 넋에 깃들메

박꽃처럼 자랏세라

큰 江목 놓아 흘러

여울은 흰돌쪽마다

소리 夕陽을 새기고

너는 駿馬 달리며

少年소년에게

차디찬 아츰이슬
진준가 빛나는 못가
蓮연꽃 하나 다복이 피고

少年아 네가 났다니
맑은 넋이에 깃들여
박꽃처럼 자랐세라

큰 江강 목 놓아 흘러
여울은 흰 돌 쪽마다
소리 夕陽석양을 새기고

너는 駿馬준마 달리며
竹刀죽도 쳐 곧은 기운을
목숨같이 사랑했거늘

거리랑 쫓아다녀도
噴水분수 있는 風景풍경 속에
동상답게 서 봐도 좋다

西風서풍 뺨을 스치고
하날 한가 구름 뜨는 곳
희고 푸른 지음을 노래하며

노래 가락은 흔들리고
별들 칩다 얼어붙고
너조차 미친들 어떠랴

서리 빛을 한 몸 때고 끝없이 푸른데서 왔다
江 바닥에 깔려 있다가 갈대꽃 하안 우름
壯士의 큰 칼집에 숨어야는 치향가는 손의 꿈
젊은 과부의 빨도 하던 날 대 발에 별레살
悔恨을 사시나무 잎처럼 흔드는 네 오면 不言

이육사 詩 西風

西風^{서풍}

西風<small>서풍</small>

서리 빛을 함복 띠고
하늘 끝없이 푸른 데서 왔다.

江<small>강</small>바닥에 깔려 있다가
갈대꽃 하얀 우를 스쳐서.

壯<small>장사</small>의 큰 칼집에 숨여서는
귀향 가는 손의 돛대도 불어주고.

젊은 과부의 뺨도 희던 날
대밭에 벌레소릴 가꾸어 놓고.

悔恨<small>회한</small>을 사시나무 잎처럼 흔드는
네 오면 不吉<small>불길</small>할 것 같어 좋아라.

서풍, 이육사 시, 1940.

狂人의 太陽

분명라 이끌고 線을 흩어서올라 그냥 火華
저렴 살아서 끓고 오랜나날
煙硝에 끄스른 얼굴을
가리면 슬프른 孔雀扇 너즈른 海峽까지 흩고
눈초리 항상 要衝地帶를 노려간다

陸史詩

狂人의 太陽

분명 라이플線을 팅겨서 올라
그냥 火華처럼 살아서 곱고

오랜 나달 煙硝에 끄스른
얼골을 가리면 슬픈 孔雀扇

거츠른 海峽마다 흘긴 눈초리
항상 要衝地帶를 노려가다

광인의 태양, 이육사 시, 1940.

푸른 하늘에 닿을 듯이
세월에 불타고 우뚝 남아서서
차라리 봄도 꽃피진 말아라

낡은 거미집 휘두르고
끝없는 꿈길에 혼자 설레이는
마음은 아예 뉘우침 아니리

검은 그림자 쓸쓸하면
마침내 湖水 속 깊이 거꾸러져
차마 바람도 흔들진 못해라

이육사 詩 喬木

喬木 교목

푸른 하늘에 닿을 듯이
세월에 불타고 우뚝 남아 서서
차라리 봄도 꽃피진 말아라.

낡은 거미집 휘두르고
끝없는 꿈길에 혼자 설레이는
마음은 아예 뉘우침 아니리

검은 그림자 쓸쓸하면
마침내 湖水 호수 속 깊이 거꾸러져
차마 바람도 흔들진 못해라.

······ SS에게 ······

교목, 이육사 시, 1940.

돛대보다 높다란 어깨
알은 구름쪽 거미줄 가려
파도나 바람을 귀밑에 듣네
갈매기인양 떠도는 심사
어데 하난들 끝간델 알리
오롯한 思念을 旗幅에 흘리네

艦窓마다 푸른 막치고
꽃불 鄉愁에 지르르 타면
運河는 밤마다 八字개지네

李陸史 詩 獨白에서
金成將書

獨白 독백

雲母운모처럼 희고 찬 얼골
그냥 죽음에 물든 줄 아나
내 지금 달 아래 서서 있네

돛대보다 높다란 어깨
얕은 구름 쪽 거미줄 가려
파도나 바람을 귀 밑에 듣네

갈매긴 양 떠도는 심사
어데 하난들 끝 간 델 알리
오롯한 思念사념을 旗幅기폭에 흘리네

船窓선창마다 푸른 막 치고
촛불 鄕愁향수에 찌르르 타면
運河운하는 밤마다 무지개 지네

빡쥐 같은 날개나 펴면
아주 흐린 날 그림자 속에
떠서는 날쟎는 사복이 됨세

닭소래나 들리면 가랴
안개 뽀얗게 나리는 새벽
그곳을 가만히 나려서 감세

독백, 이육사 시, 1941.

슬픔도 자랑도 집어
삼키는 검은 꿈
파이프엔 조용히
타오르는 꽃불도
향기론데

이육사詩 子夜曲에서
김영장 붓

연기는 돛대처럼 날려 항구
옛날의 들창마다 눈동자면
소금이 절려

바람불고 눈보래 치쟎으면 못살리라 매운
돌아가는 그림자 발자최 소리

숨막힐 마음속에 어데 강물이 흐뇨 달은 강을 따르고 니는 차디찬

子夜曲^{자야곡}

수만 호 빛이래야 할 내 고향이언만
노랑나비도 오쟎는 무덤 우에 이끼만 푸르리라.

슬픔도 자랑도 집어삼키는 검은 꿈
파이프엔 조용히 타오르는 꽃불도 향기론데

연기는 돛대처럼 날려 항구에 들고
옛날의 들창마다 눈동자엔 짜운 소금이 저려

바람 불고 눈보래 치쟎으면 못 살리라
매운 술을 마셔 돌아가는 그림자 발자최 소리

숨막힐 마음속에 어데 강물이 흐르뇨
달은 강을 따르고 나는 차디찬 강맘에 드리라

수만 호 빛이래야 할 내 고향이언만
노랑나비도 오쟎는 무덤 우에 이끼만 푸르리라.

자야곡, 이육사 시, 1941.

언제나 모듬에
돌아오면 꽃다발 향기조차
기억만 서러워라 찬젓대
소리에 다 옷끈을 흘려보내고

娥我

횃불처럼
타오르는 가슴
속 思念은
진정 누ㄱ를 애끼시는
贖罪라오 빌 아래
가득히 황혼이 나 우리치오

眉

달빛은 서늘한 圓
桂아래 듭시며
薔薇 쩌이고 薔薇
쩌틀으시고 아련히
가시는곳 그 어딘가 보이오

李陸史詩 金成將書

娥眉^{아미}
─구름의 伯爵夫人^{백작부인}

鄕愁^{향수}에 철나면 눈썹이 기나니요
바다랑 바람이랑 그 사이 태어났고
나라마다 어진 풍속에 자랐겠죠.

짙푸른 깁帳^장을 나서면 그 몸매
하이얀 깃옷은 휘둘러 눈부시고
정녕 왈츠라도 추실란가 봐요.

햇살같이 펼쳐진 부채는 감춰도
도톰한 손결야 驕笑^{교소}를 가루어서
공주의 笏^홀보다 깨끗이 떨리오.

언제나 모듬에 지쳐서 돌아오면
꽃다발 향기조차 기억만 서러워라
찬 젓대 소리에다 옷끈을 흘려보내고.

촛불처럼 타오른 가슴속 思念^{사념}은
진정 누구를 애끼시는 贖罪^{속죄}라오
발아래 가득히 황혼이 나우리치오

달빛은 서늘한 圓柱^{원주} 아래 듭시면
薔薇^{장미} 쩌 이고 薔薇 쩌 흩으시고
아련히 가시는 곳 그 어딘가 보이오.

아미, 이육사 시, 1941.

서울

개아미마치개아미다젊은놈들겁이잔뜩나
차마차마하는마음은널원망에비겨잇을것
이엇다꺽쟁이언제나여름이오면황혼
의이빨따귀저빨따귀에한줄씩걸쳐매고
집짓창공에노려대는거미집이더텡비인
제발바람이세차게불거든케케묵은몬지를
눈보래마냥날려리녹아나리면개천에고놈
살무사들승천을할는지

이육사 詩에서 김성상붓

서울

　어떤 시골이라도 어린애들은 있어 고놈들 꿈결조차 잊지
못할 자랑 속에 피어나 황홀하기 薔薇^{장미}빛 바다였다.

　밤마다 夜光虫^{야광충}들의 고흔 불 아래 모여서 영화로운 잔체
와 쉴새 없는 諧調^{해조}에 따라 푸른 하늘을 꾀했다는 이얘기.

　왼 누리의 심장을 거기에 느껴 보겠다고 모든 길과 길들
핏줄같이 얼크러져 驛^역마다 느릅나무가 늘어서고

　긴 세월이 맴도는 그 판에 고초 먹고 뱅―뱅 찔레 먹고 뱅―
뱅 넘어지면 맘모스의 骸骨^{해골}처럼 흐르는 燐光^{인광} 길다랗게.

　개아미 마치 개아미다 젊은 놈들 겁이 잔뜩 나 차마 차마
하는 마음은 널 원망에 비겨 잊을 것이었다 깍쟁이.

　언제나 여름이 오면 황혼의 이 뿔따귀 저 뿔따귀에 한줄식
걸처 매고 짐짓 창공에 노려대는 거미집이다 텅 비인.

　제발 바람이 세차게 불거든 케케묵은 몬지를 눈보래마냥
날려라 녹아나리면 개천에 고놈 살무사들 승천을 할는지.

서울, 이육사 시

항상 않는 나의 숨결이 오늘은
海月처럼 게을러 銀빛물결에 떠나니
芭蕉 너의 푸른 옷깃을 들어
이닷타는 입술을 축여주렴

그 옛적 사라센의 마즈막 날엔
期約없이 흩어진 두날 넋이었어라
젊은 女人들의 집이 맞는 손매 끝엔
고흔 손금조차 아즉 꿈을 짜는데

먼 星座와 새로운 꽃들을 볼 때마다
잊었든 季節을 몇번 눈우에 그렸느뇨
차라리 千年뒤 이 가을밤 너와 함께
비人소리는 얼마나 잔가 재어보자

그리고 새백하날에 무지개 서서면
무지개 밟고 다시 끝없이 헤어지세

이육사詩 芭蕉 김선장 씀

芭蕉^{파초}

항상 앓는 나의 숨결이 오늘은
海月^{해월}처럼 게을러 銀^은빛 물결에 뜨나니

芭蕉 너의 푸른 옷깃을 들어
이닷 타는 입술을 축여 주렴

그 옛적 사라센의 마즈막 날엔
期約^{기약} 없이 흩어진 두 낱 넋이었어라

젊은 女人^{여인}들의 잡아 못 논 소매 끝엔
고흔 손금조차 아즉 꿈을 짜는데

먼 星座^{성좌}와 새로운 꽃들을 볼 때마다
잊었든 季節^{계절}을 몇 번 눈 우에 그렸느뇨

차라리 千年^{천년} 뒤 이 가을밤 나와 함께
비ㅅ소리는 얼마나 긴가 재어 보자

그리고 새벽하날 어데 무지개 서면
무지개 밟고 다시 끝없이 헤어지세

파초, 이육사 시, 1941.

동방은 하늘도 다 끝나고 비 한방울 나리잖는
오히려 꽃은 빨갛게 피지 않는가 내 목숨을
없는 날이여 北쪽 툰드라에도 찬 새벽은 눈
꽃맹아리가 옴작거려 제비떼 까맣게 ㄴ
기다리나니 마츰내 저버리지 못할 約束
한바다 복판 용솟음 치는 곳 바람결 따라
꽃城에는 내 피 처럼 醉하는 回想의 무
오날 내여기서 너를 불러 보노라

꽃

동방은 하늘도 다 끝나고
비 한 방울 나리잖는 그 따에도
오히려 꽃은 발갛게 피지 않는가
내 목숨을 꾸며 쉬임 없는 날이여

北^북쪽 툰드라에도 찬 새벽은
눈 속 깊이 꽃맹아리가 옴작거려

제비 떼 까맣게 날아오길 기다리나니
마츰내 저버리지 못할 約束^{약속}이여!

한바다 복판 용솟음치는 곳
바람결 따라 타오르는 꽃城^성에는
나비처럼 醉^취하는 回想^{회상}의 무리들아
오날 내 여기서 너를 불러 보노라

꽃, 이육사 시, 1945.

아주 헐벗은 나의 뮤즈는 한번도 가아
살은 나를 이 없어 사뭇 발판을 王者처럼
느러앉소 아므것도 없는 주제엿만도
모든 것이 제것인듯 뻐기는 멋이아 그냥
인드라의 領土를 날려도 라닌라오

이육사 詩 나의 뮤즈에서 가서라함 [印]

80
·
81

나의 뮤—즈

아주 헐벗은 나의 뮤—즈는
한 번도 기야 싶은 날이 없어
사뭇 밤만을 王者^{왕자}처럼 누려 왔소

아무것도 없는 주제였만도
모든 것이 제 것인 듯 뻐티는 멋이야
그냥 인드라의 領土^{영토}를 날라도 다닌다오

고향은 어데라 물어도 말은 않지만
처음은 정녕 北海岸^{북해안} 매운 바람 속에 자라
大鯤^{대곤}을 타고 다녔단 것이 一生^{일생}의 자랑이죠

계집을 사랑커든 수염이 너무 주체스럽다도
醉^취하면 행랑 뒷골목을 돌아서 다니며
袱^복보다 크고 흰 귀를 자조 망토로 가리오

그러나 나와는 몇 千劫^{천겁} 동안이나
바루 翡翠^{비취}가 녹아 나는 듯한 돌샘 가에
饗宴^{향연}이 벌어지면 부르는 노래란 목청이 외골수요

밤도 시진하고 닭소래 들릴 때면
그만 그는 별 階段^{계단}을 성큼성큼 올러가고
나는 촛불도 꺼저 百合^{백합} 꽃밭에 옷깃이 젖도록 잤소

나의 뮤—즈, 이육사 시, 1946.

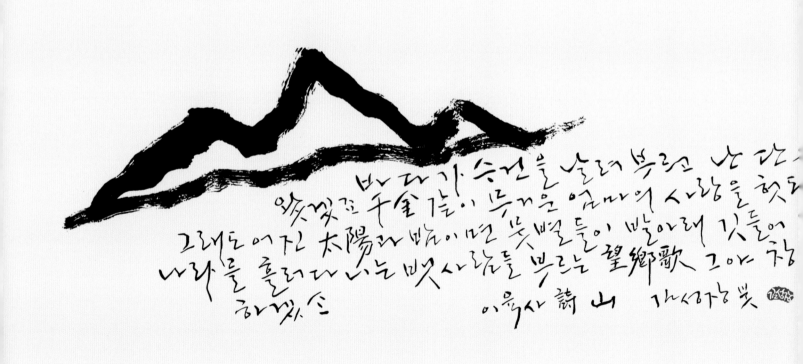

바다가 수건을 날려 부르고 난 간다
잃었던 千金같이 뜻없이 엄마의 사랑을 했고
그래도 어찌 太陽과 빛이 면 꽃별들이 빨아려 있듯이
나라를 흘리다 나는 맛사랑들 부르는 望鄉歌 그 안 참
하였소

이웅산 詩 山 가성정웃

山^산

바다가 수건을 날려 부르고
난 단숨에 뛰어 달려서 왔겠죠

千金^{천금}같이 무거운 엄마의 사랑을
헛된 航圖^{항도}에 엮여 보낸 날

그래도 어진 太陽^{태양}과 밤이면 뭇별들이
발아래 깃들어 오오

그나마 나라나라를 흘러 다니는
뱃사람들 부르는 望鄕歌^{망향가}

그야 창자를 끊으면 무얼 하겠소

산, 이육사 시, 1949.

꽃들이 피며 향기에 醉한 나는 잠든 틈을 타 너는 온갖
花瓣을 따서 날개를 붙이고 그만 어데를 날러갔더냐
지금은 놀이나려 船窓이 故鄕의 하늘보다 둥글거늘
검은 망토를 두르기는 지나간 世紀의 喪章같애 슬프
지 않은가 차라리 고은 손에 흰 수건을 날리렴
虛無의 今水嶺에 앞날의 旗빨을 걸고 너와 나와는
또 흐르자 부끄럽게 흐르자

이육사詩 邂逅에서
경영장붓

邂逅^{해후}

모든 별들이 翡翠階段^{비취계단}을 나리고 풍악소래 바루 조수처럼 부풀어 오르던 그 밤 우리는 바다의 殿堂^{전당}을 떠났다

가을꽃을 하직하는 나비모냥 떨어져선 다시 가까이 되돌아보곤 또 멀어지던 흰 날개 우엔 볕살도 따갑더라

머나먼 記憶^{기억}은 끝없는 나그네의 시름 속에 자라나는 너를 간직하고 너도 나를 아껴 항상 단조한 물결에 익었다

그러나 물결은 흔들려 끝끝내 보이지 않고 나조차 季節風^{계절풍}의 넋이같이 휩쓸려 정치 못 일곱 바다에 밀렸거늘

너는 무삼 일로 沙漠^{사막}의 공주 같아 臙脂^{연지} 찍은 붉은 입술을 내 근심에 漂白^{표백}된 돛대에 거느뇨 오―안타까운 新月^{신월}

때론 너를 불러 꿈마다 눈 덮인 내 섬 속 透明^{투명}한 瓔珞^{영락}으로 세운 집안에 머리 푼 알몸을 黃金^{황금} 項鎖^{항쇄} 足鎖^{족쇄}로 매어 두고

귀뺨에 우는 구슬과 사슬 끊는 소리 들으며 나는 일홈도 모를 꽃밭에 물을 뿌리며 머―ㄴ 다음 날을 빌었더니

꽃들이 피면 향기에 醉^취한 나는 잠든 틈을 타 너는 온갖 花瓣^{화판}을 따서 날개를 붙이고 그만 어데로 날러 갔더냐

지금 놀이 나려 船窓^{선창}이 故鄉^{고향}의 하늘보다 둥글거늘 검은 망토를 두르기는 지나간 世紀^{세기}의 喪章^{상장} 같애 슬프지 않은가

차라리 그 고은 손에 흰 수건을 날리렴 虛無^{허무}의 分水嶺^{분수령}에 앞날의 旗^기빨을 걸고 너와 나와는 또 흐르자 부끄럽게 흐르자

해후, 이육사 시, 1946.

저 높은 자유의 물으로 이루면
두 날개가 족족이 젖겠구나

간다가 푸른 숲으를 지나거든
했었한 네가 쉼을 식혀가렴

不幸히 沙漠에 떨어져 죽어든

아이서러워 아 말껬지

어그아한 때 날아도 홀로 돌고 빨라

어느 때나 외로운 낯이 없거니

그곳에 흐르를 하늘이 열리면

어찌면 네 새고 잦도 될번 하이

李陸史 詩 읽어진 故鄉

金成將書

잃어진 故鄉^{고향}

제비야
너도 故鄕이 있느냐

그래도 江南^{강남}을 간다니
저 높은 재 우에 흰 구름 한 쪼각

네 깃에 묻으면
두 날개가 촉촉이 젖겠구나

가다가 푸른 숲 우를 지나거든
홧홧한 네 가슴을 식혀나 가렴

不幸^{불행}히 沙漠^{사막}에 떨어져 타 죽어도
아이서려야 않겠지

그야 한 때 날아도 홀로 높고 빨라
어느 때나 외로운 넋이었거니

그곳에 푸른 하늘이 열리면
어쩌면 네 새 고장도 될 법하이

잃어진 고향, 이육사 시, 1949.

都會의밤은稜角을다듬은

水面은이랑이랑떨려

下半旗의새벽닭이서럽고

花崗石에어리는棄兒의꿈

물끓을나근나근빠는

淡水魚의입맞보다애달퍼라

이육사詩 畵題 김성장붓

畵題^{화제}

都會^{도회}의 검은 稜角^{능각}을 담은
水面^{수면}은 이랑이랑 떨려
下半旗^{하반기}의 새벽같이 서럽고
花崗石^{화강석}에 어리는 棄兒^{기아}의 찬 꿈
물풀을 나근나근 빠는
淡水魚^{담수어}의 입맛보다 애달퍼라

丁丑^{정축} ○○夜^야

화제, 이육사 시, 1949.

물새 발톱은 바다를 할퀴고 바다는 바람
에 일기를 쓴다 어기 바다의 恩寵이 흐느자
고 있다 힌돛(白帆)은 바다를 갈절하고 바
다는 하늘을 간질어 본다 어기 바다의
아량이 간질어 있다 낡은 그물은 바다를
얽고 바다는 大陸을 푸른 보로 싼다 어기
바다의 陰謀가 서리어 있다

바다의 마음

이육사 詩 가선장 붓

바다의 마음

물새 발톱은 바다를 할퀴고
바다는 바람에 입김을 분다.
여기 바다의 恩寵^{은총}이 잠자고 있다.

흰 돛(白帆^{백범})은 바다를 칼질하고
바다는 하늘을 간질여 본다.
여기 바다의 雅量^{아량}이 간직여 있다.

낡은 그물은 바다를 얽고
바다는 大陸^{대륙}을 푸른 보로 싼다.
여기 바다의 陰謀^{음모}가 서리어 있다.

八月二十三日^{팔월이십삼일}

바다의 마음, 이육사 시, 1974.

<div dir="vertical">

비 올가 바란 마음 그 마음 지난 바램
하로가 열흘같이 아득해라

바라다 지친 이 넋을 잠재울가 하노라

잠조차 없는 밤에 燭불 태워 앉았으니
별에 病든 몸이 나을 길이 없오매라

저 달 상기 보고 갔오니 때로 볼까 하노라

이육사 詩　김성장 붓
</div>

뵈올까 바란 마음

비올가 바란 마음 그 마음 지난 바램
하로가 열흘같이 기약도 아득해라
바라다 지친 이 넋을 잠재올가 하노라

잠조차 없는 밤에 燭^촉 태워 앉았으니
이별에 病^병든 몸이 나을 길 없오매라
저 달 상기 보고 가오니 때로 볼까 하노라

뵈올까 바란 마음, 이육사 시, 1942.

謹賀石庭先生六旬

天壽斯翁有六旬
蒼顏晧髮生嶄新
經來一世應多感
遙憶鄉山入夢頻

李陸史詩　金成珍士

하늘이 수를 내려 환갑을
맞으셨다 맑은 얼굴 흰 머리에
모습도 깨끗해라 지나보신
한평생 느낌도 많을텐데
고향은 저멀리라 꿈결에
자주 뵌다

謹賀石庭先生六旬

天壽斯翁有六旬　蒼顔皓髮坐嶄新

經來一世應多感　遙憶鄉山入夢頻

근하석정선생육순

하늘이 수를 내려 환갑을 맞으셨다
맑은 얼굴 흰머리에 모습도 깨끗해라
지나보신 한평생 느낌도 많을 텐데
고향은 저 멀리라 꿈결에 자주 뵌다

【김용직金容稷 번역·주해】

근하석정선생육순, 이육사 시

卜地當泉石相歡共漢陽
舉酌誇心大登高恨日長
山深禽語冷詩成歲色蒼
蒼歸舟那可忌星月
滿圓方

李陸史 晚登東山

金成柱 書

산과 바위에 엇거려 곳을 가려 한양에 함께
산는께 끌껏다 술을 마시며 달대를
과시하고 높은 산에 올라 해 짐도록 한탄한다
새소리는 차갑고 詩를 짓고나니 빛이 무르데 돌이
가는 배 어찌 그리 궐한가 떨러 달이 천지에 가득하다

晚登東山

卜地當泉石 相歡共漢陽.

舉酌誇心大 登高恨日長.

山深禽語冷 詩成夜色蒼.

歸舟那可急 星月滿圓方.

〈與 石岬, 黎泉, 春坡, 東溪, 民樹, 共吟〉

만등동산

시냇가 돌이 있는 좋은 곳을 골라서
서로 모여 즐겨하니 서울이라네
술잔 들어 거침없는 마음을 자랑하고
언덕 올라 긴 하루도 아쉬워한다
뫼 깊어 새소리는 차갑게 느껴지고
시가 되니 밤빛은 푸르기만 하구나
배를 돌려 집에 감이 무어 바쁠까
별과 달 하늘땅에 가득 찼는데

〈석초, 여천, 춘파, 동계, 민수와 함께 읊다〉

【김용직金容稷 번역·주해】

만등동산, 이육사 시, 1964.

酒氣詩情兩樣闌
斗牛初轉月盈欄
天涯萬里知音在
老石晴霞使我寒

술기운 시정은 난간에 가득한데
성지지깊 곳달로 반짝이는 듯하니
하늘끝 만리길 친구는 멀고
민들 맑은 이 내 마음 시리온다

李陸史 酒暖興餘

金成將 書

酒暖興餘

酒氣詩情兩樣闌 斗牛初轉月盈欄.

天涯萬里知音在 老石晴霞使我寒.

〈與 春坡, 石艸, 民樹, 東溪, 水山, 黎泉 共吟〉

주난흥여

술기운 詩情^{시정}은 다 한창인데
북두성 지긋하고 달도 난간에 가득하다
하늘 끝 만리 길 친구는 멀고
이끼 낀 돌 맑은 이내 마음이 시려온다.

〈춘파, 석초, 민수, 동계, 수산, 여천과 함께 읊다〉
【김용직^{金容稷} 번역·주해】

주난흥여, 이육사 시, 1964.

光明을 背反한 아득한 洞窟에서
다 썩은 들보와 너지진 城砦의 너덜로 돌아다니는
가엾은 박쥐여! 어둠의 王者여!
쥐는 너를 버리고 부잣집 庫間으로 도망했고
大鵬도 北海로 날아간 지 이미 오래거늘
검은 世紀의 喪章이 갈가리 찢어질 긴 동안
비닭이 같은 사랑을 한 번도 속삭여 보지도 못한
가엾은 박쥐여! 孤獨한 幽靈이여!

李陸史 蝙蝠에서 金成鴻

蝙蝠편복

光明광명을 背反배반한 아득한 洞窟동굴에서
다 썩은 들보와 무너진 城砦성채의 너덜로 돌아다니는
가엾은 빡쥐여! 어둠의 王者왕자여!

쥐는 너를 버리고 부잣집 庫고간으로 도망했고
大鵬대붕도 北海북해로 날러간 지 이미 오래거늘
검은 世紀세기의 喪章상장이 갈가리 찢어질 기ㅡㄴ 동안
비닭이 같은 사랑을 한 번도 속삭여 보지도 못한
가엾은 빡쥐여! 孤獨고독한 幽靈유령이여!

앵무와 함께 종알대어 보지도 못하고
딱짜구리처럼 古木고목을 쪼아 울리도 못하거니
마노보다 노란 눈깔은 遺傳유전을 원망한들 무엇하랴
서러운 呪文주문일사 못 외일 苦悶고민의 이빨을 갈며
種族종족과 해(時시)를 잃어도 갈 곳조차 없는
가엾은 빡쥐여! 永遠영원한 보헤미안의 넋이여!

제 情熱정열에 못 이겨 타서 죽는 不死鳥불사조는 아닐망정
空山공산 잠긴 달에 울어 새는 杜鵑두견새 흘리는 피는
그래도 사람의 心琴심금을 흔들어 눈물을 짜내지 않는가?
날카로운 발톱이 암사슴의 연한 肝간을 노려도 봤을
너의 머ㅡㄴ 祖先조선의 榮華영화롭던 한 시절 歷史역사도
이제는 아이누의 家系가계와도 같이 서러워라.
가엾은 빡쥐여! 滅亡멸망하는 겨레여!

運命운명의 祭壇제단에 가늘게 타는 香향불마자 꺼졌거든
그 많은 새 즘승에 빌붙을2 愛嬌애교라도 가졌단 말가??
胡琴鳥호금조처럼 고흔 뺨을 채롱에 팔지도 못하는 너는
한토막 꿈조차 못꾸고 다시 洞窟동굴로 돌아가거니
가엾은 빡쥐여! 검은 化石화석의 妖精요정이여!

편복, 이육사 시, 1956.

쟁반에 머물을 담아 햇살을 비쳐본 어린날

불개는 그만 하나밖에 없는 내 눈을 멀었다

눈과 땅이 한줄 우에 돈다는 고 瞬間만이라도

차라리 햇발이기를 밤마다 정녕 빌어도 보았다

마츰내 가슴은 洞窟보다 어두워 설레이고 그녀

다만 한 봉오리 피려는 薔薇 벌레가 좀치었다

그래서 더 예쁘고 진정 덧없지 아니하냐

또 어데 다른 하늘을 얻어 이슬 젖은 별밭에 가꾸런다

이육사 詩 日蝕　가시낭골 씀

日蝕일식

쟁반에 먹물을 담아 햇살을 비쳐 본 어린 날
불개는 그만 하나밖에 없는 내 날을 먹었다

날과 땅이 한 줄 우에 돈다는 고 瞬間순간만이라도
차라리 헛말이기를 밤마다 정녕 빌어도 보았다

마츰내 가슴은 洞窟동굴보다 어두워 설레인고녀
다만 한 봉오리 피려는 薔薇장미 벌레가 좀 치럿다

그래서 더 예쁘고 진정 덧없지 아니 하냐
또 어데 다른 하늘을 얻어 이슬 젖은 별빛에 가꾸련다.

—XX에게주는—

일식, 이육사 시, 1940.

한낮은 햇발이 白孔雀 꼬리우에 함북 펴고
비닭이 보리밭에 두고온 사랑이 그립다고 그
해오래비 靑春을 물가에 흘려보냈다고 짓
비를 부리건마는 흰 오리떼만 분주히 미끄
라질치는소리 약간 들리고언덕은 잔디
들리는 異國少女들 海棠花같은 빰을
望鄕歌도 부른다 이육사 小公園 7.8

小公園 소공원

한낮은 햇발이
白孔雀백공작 꼬리 우에 함북 퍼지고

그 넘에 비닭이 보리밭에 두고 온
사랑이 그립다고 근심스레 코 고을며

해오래비 靑春청춘을 물가에 흘려보냈다고
쭈그리고 앉아 비를 부르건마는

흰 오리 때만 분주히 미끼를 찾아
자무락질 치는 소리 약간 들리고

언덕은 잔디밭 파라솔 돌리는 異國少女이국소녀 둘
海棠花해당화 같은 뺨을 돌려 望鄕歌망향가도 부른다.

소공원, 이육사 시, 1938.

曠野

이육사詩 가나안장 붓

까마득한 날에
하늘이 처음 열리고
어데 닭 우는 소리 들렸으랴

모든 山脉들이
바다를 戀慕해 휘달릴 때도
참아 이곳을 犯하든 못하였으리라

끊임없는 光陰을
부지런한 季節이 피어선 지고
큰 江물이 비로소 길을 열었다

지금 눈 나리고
梅花 香氣 홀로 아득하니
내 여기 가난한 노래의 씨를 뿌려라

다시 千古의 뒤에
白馬 타고 오는 超人이 있어
이 曠野에서 목놓아 부르게 하리라

광야, 이육사 시

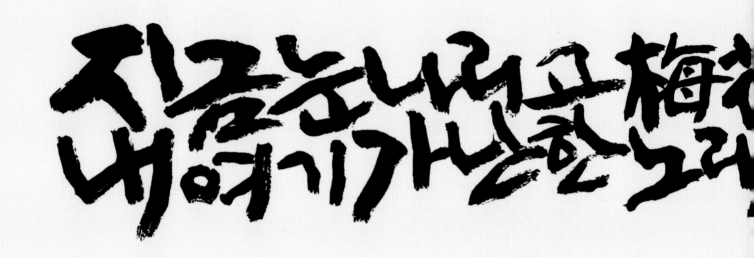

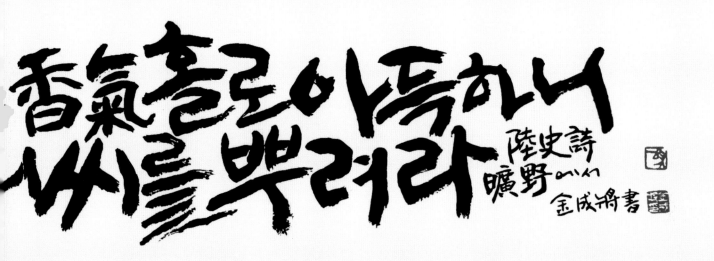

香氣홀로아득하니
씨를뿌려라 陸史詩
曠野에서
金成爀書

광야, 이육사 시

라이 곧 열리리라

못하였으리라

끊임없는 光陰을

부지런한 季節이

되어선지고 큰 江물이

비로소 길을 열었다

지금는 나리고 梅花

香氣 홀로 아득하니

내 여기 가난한 노래의

씨를 뿌려라 다시 千古

의 뒤에 白馬 타고 오는

超人이 있어 이 曠野에서

목놓아 부르게 하리라

李陸史 曠野

金成鶴

曠野 광야

까마득한 날에
하늘이 처음 열리고
어데 닭 우는 소리 들렸으랴

모든 山脈산맥들이
바다를 戀慕연모해 휘달릴 때도
참아 이 곧을 犯범하든 못하였으리라

끊임없는 光陰광음을
부지런한 季節계절이 피어선 지고
큰 江강물이 비로소 길을 열었다

지금 눈 나리고
梅花香氣매화향기 홀로 아득하니
내 여기 가난한 노래의 씨를 뿌려라

다시 千古천고의 뒤에
白馬백마 타고 오는 超人초인이 있어
이 曠野광야에서 목놓아 부르게 하리라

광야, 이육사 시, 1945.

그의 손끝에서 다시 살아나는 이육사의 시정신과 신영복의 민체. 함께 어울려 더욱 반갑다.
(박종관 전 한국문화예술위원장)

김성장 선생님은 원광대학교 대학원에서 신영복 선생 민체를 연구하였고, 나와 함께 크고 작은 행사와 광화문 촛불대행진에서 늘 같이한 사람입니다.
(여태명 원광대학교 명예교수)

'사회적 기업', '사회적 협동조합', '사회적 가치', '사회적 책임'이라는 말들이 유행이다. 개인의 욕망에 기초한 이익 극대화보다는 공공 이익과 공동체 발전을 우선에 두는 조직과 활동을 두루 이르는 말이다. 김성장 작가의 글씨도 '사회적 글씨'라고 할 만하다.
(방학진 민족문제연구소 사무국장)

간혹 문장은 아름다운데 삶은 엉망인 사람을 마주하곤 한다. 기교만 살아남아 허명으로 먹고 살아가는 사람들도 많이 봤다. 반면에 지근거리에서 시가 삶이었던 사람, 삶이 시였던 사람, 글씨체 그대로 삶이 따라가는 사람이 있냐고 묻는다면 단연 옥천의 김성장 시인이라 말하고 싶다.
(황민호 기자)

김성장의 붓글씨로 '생환한' 이육사!
김성장 선생을 처음 만난 것은 20여 년 전 옥천에서다. 쇠귀 신영복 선생이 감옥에서 붓글씨를 연마한 시간만큼 세월이 흐른 셈이다. 쇠귀 선생의 글씨를 '연대체' '어깨동무체' 혹은 '민체'로 부르는 사람들이 있다. 김성장 선생은 이제 '쇠귀민체'의 진정한 계승자가 되었다. 전태일, 노무현, 김남주 제씨의 글과 정신을 붓글씨로 살려냈을 뿐만 아니라 그 글씨들을 엄숙한 실내에서 외벽으로 길거리로, 번다한 삶의 현장으로 끌고 나오고 있다.
(최영묵 성공회대 교수, 우이인문학연구소장)

민중의 정서를 담아낸 신영복 선생의 글씨를 바탕으로 자신의 글씨 세계를 펼쳐오고 있는 김성장 선생, 그의 글씨를 대하는 정신도 신영복 선생님의 길과 다르지 않다 여깁니다. 수많은 민중 행사에 가장 앞서서 만장의 글씨를 쓰고 또 전시를 통해 시대정신을 놓치지 않고 있는 분이기도 합니다.
('화요', '미생' 등의 글씨를 쓴 멋글씨 작가 강병인)

우연히 배운 바 없는 붓을 들었다가 몇 점을 쓰고 난 뒤 김성장 선생님께 좋은 붓을 추천해 달라 청했던 적이 있었습니다. 그냥 추천이나 해줘도 고마운 일인데 붓 몇 개를 소포로 보내주셨어요. 그러나 여직껏 어떤 붓도 들지 못하고 있습니다. 내 마음대로 손이 따라주지 않는 붓이 마치 어렵거나 두려운 자식 같았기 때문입니다.
(문동만 시인)

불면으로 잠 못 드는 날이면 신영복 선생님의 강연을 듣는다. 꾸밈없이 다정한 선생님의 목소리는 꾸짖음 없이 삶을 반성하게 하며 나의 부족함마저 품어주는 편안함에 이르러 스르르 잠에 빠져드는 마법을 부린다. 먹과 벗의 향기에 이끌려 늘 서성거리는 그곳, 쇠귀민체를 여럿이 함께 공부하는 세종손글씨연구소, 필연!
(박나은)

쇠귀선생께서 이생에 계신다면 가독성과 예술성, 시대정신을 담은 김성장 글씨의 이육사 전시 도록에 가장 먼저 추천사를 쓰셨을거라 감히 짐작해봅니다.
(문명선)

생각한대로, 주저함없이, 끝갈데없이, 그의 쇠귀민체의 고요한 퍼포먼스는 우리에게 절망의 순간에 솟아 오르는 거대한 희망이다. 김성장! 현장 설치 서예가라는 깃발을 세우며 늘 그곳에, 언제나, 꼿꼿이…
(박행화 교장)

쇠귀민체를 알게 된 그 순간의 떨림은 눈앞의 아른거림과 몸살을 앓게 만들었다. 첫사랑을 간직한 소녀처럼.
(양승희)

쇠귀민체를 잇는 김성장 선생님의 육사 시 손글씨전, 날선대가 바라보이는 이육사문학관과 너무도 잘 어우러질 전시회장의 감동이 저릿저릿하게 다가옵니다.
(416교육연구소장 김태철)

봄과 여름 사이, 가을과 겨울 사이, 광장과 광장 사이사이 틈새로 일렁이는 다정한 글씨는 김성장 시인이 결과 결을 나누며 슬며시 스며드는 아름다움이라고 조용히 읊조리는 시간들
(유현아 시인)

나는 경험한다. 쇠귀민체를 쓰는 김성장의 붓끝에 신영복 사상이 재생되는 기막힌 현상을. 사상적 맥과 예술혼이 융합된 그의 글씨는 시대의 중심에 선 나를 발견하게 하고 기꺼이 직면하게 한다. 말과 글, 글씨와 삶이 범벅되는 여기에 경이로운 뜨거움이 있다. 아마 그것이 저항하는 주체들을 이끄는 강력한 끈이 아닐까.
(유미경)

내가 좋아하는 신영복 선생님을 김성장 선생님, 당신을 통해서 만나네요.
(김철순 시인)

이 시대에 붓으로 무엇을 해야 할지 고민하시는 김성장 선생님,응원합니다.
(김희영)

말씀이 사람 되셨다는 한소식, 글씨가 그 마음이 되셨다는 큰소식
(김인국 신부)

올 4월 29일, '1871영해동학혁명기념비'에서 김성장 선생께서 글씨 쓰시는 모습을 본 도올 선생 왈, "이 글씨야말로 진짜 살아 있는 글씨체다!" 이 단 한마디의 감탄사를 나는 기억하고 있다. 수직도 수평도 아닌, 엄격도 방종도 아닌 그러면서 자유롭고 흐트러짐이 없는 유려하고 아름다운 한글 붓글씨체!
(김진문 시인)

김성장의 붓은/ 기도의 도구이며 죽창이다/ 낫이고 호미이고 삽이며 쟁기다/ 김성장의 붓은/ 조선하늘에 펄럭이는 푸른 깃발이며/ 상처받은 이들 곁에서/ 함께 흐느껴 우는 울음통이다/ 김성장의 붓은 노래다// 詩다
(손세실리아 시인)

김성장의 글씨는 물과 불과 바람의 '흐름'과 '일렁임'을 닮았다. 서실에만 갇혀 있는 게 아니라, 삶의 현장에서 역사, 인물, 노동 등의 생생한 이야기를 글씨로 담으려 애쓰고 있다. 본래 시와 글씨는 한몸인 바, 이번 글씨전 역시, 김성장의 활달한 글씨에 이육사의 시정신을 오롯이 담았다.
(송찬호 시인)

우리 한글서예는 훈민정음 창제 당시 글씨체 이후 궁체, 민체가 발전되었고 작금에는 캘리그라피가 등장하면서 한글서예는 다양하다. 이에 그동안 소수였던 쇠귀민체는 요즈음 김성장 선생의 활동으로 인해 눈에 많이 익게 되었다.
(귀원 송인도 서예가)

이육사와 김성장 참 잘 어울리는 궁합입니다. 껍데기가 지배하는 세상에서 알짜로 사는 삶은 고달프지만 한 번밖에 없는 인생 포기할 수 없는 선택이지요. 그 알짜의 존재 의지가 꿈틀거리는 선생님의 글씨체를 볼 수 있어 7월이 기다려집니다.
(황철민 감독)

누가 부르든 언제 부르든 항상 편안하게 그리고 차분하게 응해주는 김성장 선생님! 어느 곳에 쓰든 거침없이 써나가는 그 모습이 눈에 선합니다.
(이인석 전 옥천문화원장)

다양한 글씨체로 세상의 아픔을 치유하고 외침이 되게 하는 사람, 그가 쓴 글씨들을 읽다보면 문장들은 더욱 큰 울림으로 속삭이며 고전이 되어간다.
(옥빈 시인)

김성장 선생님은 쇠귀민체로 아픔과 각인의 현장 곳곳에서 소통하시고, 우리 옛 글씨를 되살려 시대의 민체를 만드는 데 앞장서 오셨습니다. 창조는 계승이면서 혁명임을 거듭 배웁니다.
(심은희 더불어숲)

김성장이 이육사가 되어/2024년 지금/'수천만 호 빛'이라야 할 내 나라가/'검은 꿈' 속에 휩싸여/망국 때보다 더한 싸움으로/'무덤'이 되어가는 현실 앞에서/'노랑나비'를 기다리며/길바닥에 먹물을 토해내고 있다.
(이동국 경기도박물관장)

김성장 시인은 당대를 관통하는 시대 정신과 꺾이지 않는 민중들의 생명력을 글과 글씨로써 변화무쌍하게 표현해 내는 진정한 예술가이다.
(허완 시인)

쇠귀민체는 제 삶의 비타민입니다. 김성장 선생님께서 글씨를 다양한 용도로 사용하는 것을 보아왔고 글씨를 볼 때마다 내용에 따라 다른 느낌을 받습니다. 특히 우이 천자문은 임서하기는 힘들지만 선생님의 예리한 지도를 받으면서 잘 배우고 있습니다.
(유미희)

서탁 앞보다 길에 있기를 좋아하는 사람이다. 그가 든 붓은 꼿꼿하지 않고 기울어 있다. 붓이 가는 길은 곧지 않고 굽어 있다. 그가 쓰는 자음과 모음은 서로 기대고 어울려 있어 글씨가 아니라 사람이다. 함께 살자는 마음이다.
(세종특별자치시교육감 최교진)

서(書)는 혼(魂)이 살아 있을 때 비로소 예(藝)가 된다. '쇠귀민체'라 이름해 온 김성장의 붓질에는 조선 민중의 혼이 들풀처럼 풋풋이 생동(生動)하고 있다. 쇠귀에서 시작하여 그는 이미 언덕 하나를 넘어섰다. 우리는 삶과 역사의 마당에서 자유자재로 뛰노는, 김성장의 민체를 만나고 있다. 아름답고, 우뚝하여라!
(배창환 시인)

김성장 작가의 글씨는 움직임이 분명하다. 한 획 한 획 이어짐이 글에 따라 걷고 뛰고 난다. 그러다 풀꽃 한 송이 지긋이 바라보는가 하면 아예 꽃잎한 장씩 펼쳐낸다. 광야에서는 초인을 기다리는 육사의 두루마기가 휘날리듯 청포도에서는 영근 포도알이 글씨에 주렁주렁 달린 듯 향마저 느껴진다.
(권미강 시인)

김성장 선생의 글씨는 읽는 것이 아니라 보는 것이라고 적으려 했으나 육사 시를 적은 작품을 보면서, 글씨에서 우렁찬 소리가 들린다고 적어야겠다.
(승근숙)

김성장 작가는 아무에게나 아무 데서나 아무 데에나 아무렇게나 글씨를 쓰는 듯 보이지만 사실 아무에게나 아무 데서나 아무 데에나 아무렇지 않게 글씨를 쓴 적이 없다. 함께 있어야 할 자리마다 그의 글씨가 있다.
(이주희)

시대가 서체를 원한다!!/서체가 시대를 바꾼다!!/그와 함께 하는 우리는 붓 들고 거리로 뛰쳐나온 행동하는 예술인!!/붓든 손이 부끄럽지 않은 사람이 되고 싶다.
(허성희)

무엇보다 이육사 문학관의 초대전이라는 것이 무척 뜻깊은 일이라고 생각합니다.
김성장 선생님은 글씨를 쓰는 내내 눈물 흘리는 곳, 연대가 필요한 곳에 직접 달려가 목소리를 내오셨습니다. 김성장 선생님은 쇠귀민체를 가장 다양하게 변주하고 그 작품 또한 매우 아름답습니다.
(김미화)

글씨체가 곧 시대정신일 수 있음을, 붓으로 몸으로 휘날려 던지다.
(김영환)

작품마다 법고창신(法古創新)하여 진취적인 힘이 있으며 사람들과 함께 어깨동무하고 노래하며 걸어가는 듯한 형상을 볼 수 있다.
(시인, 화가 양선규)

내 조국 칠월은 청포도와 민주주의가 익어가는 시절/이육사 시 글씨전 축하합니다.
(안현미 시인)

쇠귀민체를 배우며 416전시때는 희생자 가족들의 아린 마음을 어루만져줬으며, 길바닥 농성에서 큰 목소리를 내야 하는 곳에서는 민체의 글씨를 더해 큰 목소리에 더 큰 울림을 전달할 수 있었다는 것에 큰 보람을 느낍니다.
(전선혜)

성장붓의 그 글씨에서는 꿈틀대는 근대사가 걸어 나오고 새벽 종소리 같은 깨우침을 주고 때로는 맑은 은유에 담긴 서정시로 읽는 이를 쉬게 한다.
(오광해 화백)

진심갈력하여 시대라는 먹을 갈아 동시대의 정서를 개성 넘치게 형상화하고 있는 김성장의 글씨는 감히 범접할 수 없는 그만의 내밀한 의식과 감수성이 담겨 있어 깊은 감동의 여운으로 각인된다.
(김영언 시인)

선생님 덕분에 이 땅에 쇠귀민체가 곳곳에 퍼지고 있음을 온몸으로 느끼고 있습니다.
(이도환)

김성장 선생님의 글씨를 처음 마주하고 심장이 두근거리고 설레던 그때가 기억납니다. 선생님의 손끝에서 쇠귀민체의 힘과 멋이 제대로 느껴집니다.
(보리 김미진)

쇠귀민체는 나에게 서로 다른 시간과 공간에서도 행동하는 실천가로 살아가게 하는 원동력이다.
(자운 양은경)

선생님으로 알았다. 오래전부터 세상에 이름을 낸 시인이란 걸 후에 알았다. 교육현장에서 치열하게 목소리를 내면서 도자기를 굽는 쟁이가 되더니 어느 날 글씨를 들고 나타났다. 그 글씨에는 우리 현실을 꿰뚫어 읽은 쇠심줄 하나 있다.
(이안재)

김성장 시인 글씨의 역사를 오래전부터 지켜봐왔습니다. 글씨와 사람의 변천 과정을 독자의 눈으로 팬의 눈으로 지켜봐왔습니다. 그의 글씨에서 저녁 어스름 무렵 지게를 지고 비탈밭을 내려오시던 젊은 아부지 장딴지에 꿈틀거리는 근육을 봅니다.
(㈜산식품 대표 김종우)

김성장은 문학과 미술에 두루 뛰어난 재주를 지닌 보기 드문 예술인이다. 하지만 그의 진짜 숨은 실력은 연출에 있음을 알아야 한다. 자신을 조용히 숨기고 주인공을 더없이 귀한 주인공으로 만드는 그의 탁월한 연출 능력을 이번 신경림 장례식 장면에서 여실히 보지 않았는가?
(허당 조만희)

그는 스스로 실천하며 이렇게 보여주곤 했다. "우리가 배우는 글자는 단순한 기호가 아니라, 사람들의 삶과 이야기를 담고 있어야 합니다."
(강영미)

김성장 선생님은 글씨로 울고 글씨로 웃는다 때로는 봄과 겨울이 겹쳐지고 바람과 비가 지나간 자리 첫 연두처럼 의연히 피어오르기도 한다 그러니 선생님 글씨 앞에서 잔기침을 멈추고 만월처럼 큰 눈으로 머물러 있게 된다
(허유미 시인)

이번 김성장 글씨 전시는 이육사·신영복이라는 두 명의 인물이 처한 시대사조를 내포하고 있다. 조국 광복의 염원이 담긴 민족시인 이육사의 문학정신은 민족주의이며 신영복선생이 남긴 쇠귀민체의 글씨미감에는 군부독재에 맞서는 민주주의가 내재되어 있기에 이 두 분의 시대정신의 하모니를 김성장 전시를 통해 만나볼 수 있을 것이다.
(몽화 양영 서예가)

"허술한 글씨들이 모여 숲이 되면 아름답습니다. 서로 보완하니까요."
초보든 경력자든 모든 전시나 행사에 예외 됨 없이 참여 가능하다. 글씨를 배우러 왔다가 서로서로 어울려서 숲이 되는 곳, 세종손글씨연구소는 대전역 근처에 있다.
(홍성옥)

사부님을 처음 뵌 날은 2017년 6월이었습니다. 큰 글씨를 쓰고, 작은 글씨를 쓰고, 길바닥에서 쓰고, 담벼락에 쓰고, 만장을 쓰고, 엽서를 쓰고, 부채를 쓰고, 전시도 하고...어느덧 2024년 6월이 되었습니다. 돌아보니 조원명이 아주 조금씩 깨시민으로 업그레이드 되고 있습니다.
(조원명)

아침이 그냥 오는 것도/꽃이 계절마다 피는 것도/아니다/계절을 바라보는 사람들이 있었다/계절을 걱정하는 사람들이 있었다/계절을 지키는 사람들이 있었다
—'잠깐' 시의 부분
(김희정 시인)

오묘한 글씨로/연대하고/타협하는/나무가 있다/그 나무 이름은 김성장이다
(유순예 시인)

제자들도 쇠귀민체를 배우며 붓으로 시대와 호흡하는 길에 함께 한다. 시대의 아픔을 외면하지 않는 사람으로 성장한다. 골방에 모여 글씨를 따라 쓰는 것으로 지킬 수 있는 것은 알맹이 없는 껍데기뿐인 쇠귀민체가 아닐까.

(백인석)

문자가, 문자 아닌 문자가, 문자를 넘어선 문자가 이토록 숨 막히게 아름답다. 춤이 없다면 우리는 아무것도 아니라고 했다. 춤추는 글자, 춤추는 글씨, 춤추는 붓길, 춤추는 영혼. 반듯반듯 단정도 하다가 미친 듯 타오르기도 하고 입을 꽉 다물기도 하지만 포효하는 폭포로 떨어지기도 한다.

(윤지형 시인)

글씨 말여. 성장이 엉아가 이육사 선생님 시와 글로 서예전을 헌다는디, 서체가 쇠귀 선생 본이랴. 육사 선생님이나 신영복 선생님이나 강골의 지사잖여. 성장이 엉아가 그분들 정신두 우람하게 펼치구, 정성을 다해 공손함두 담구, 또한 서예가로서 독창적인 자존두 지켜내야 허니께 을마나 조마조마헌 맴으로 칼바위 끝에서 먹물을 갈었겄냐구. 글씨 말여. 그러니께 우선 박수부텀 쳐드리는 게 도리 아니겄어.

(이정록 시인)

시인 김성장은 붓 한 자루를 들고 실수에 실수를 거듭하다가 마침내 민체의 경지에 이르다!

(송언 시인)

우연히 쇠귀민체를 알게 되었습니다. 가슴에서 무언가 쿵~~~하고 내려앉는 소리가 들리더니 아~~~이게 뭐지? 계속 머릿속에서 떠나질 않았지요. 김성장 선생님의 수업을 듣게 되었고 글씨의 아주 진한 사골 국물 같은 맛을 봐버려서 그 후로도 계속 인연의 끈을 이어가고 있습니다.

(조성숙 작가)

쇠귀민체의 맥을 잇기 위해 끊임없이 연구하고 널리 보급하는 일에 진심인 모습을 보았다. 당신의 붓에는 삶과 어우러지는 예술이 있고, 예술에만 매몰되지 않는 삶의 숨결이 존재한다.

(정효식 교사)

때로 글씨는 단순한 소통의 수단에서 그치지 않고 형태와 의미를 넓히기도 하는데, 김성장 선생님의 글씨가 그렇다.마음을 잇고 나누면서 함께 어둠을 걷어내는 선생님의 글씨는 들불처럼 환하다. 더불어 그것은 사람이 사람답게 살아가는 세상을 염원한 수많은 민중과 민주영령들의 정신에 맞닿아 있다.

(오성인 시인)

詩로 일가를 이루더니 書藝로도 일가를 이루고, 뿐만인가, 그걸 무기로 고통받는 자들과 더불어 불의와 맞서 싸우더니, 급기야 서릿발 칼날 진 그 위에서도 홀로 의연하던 육사 선생의 매화 향기 속으로 우리를 이끌어가니, 이런 사람과 시대를 함께함은 얼마나 행운인가!

(장문석 시인)

김성장 님의 글씨를 보노라면 존재를 구성하는 기본적인 요소가 글씨라는 생각이 든다. 사람살이의 근본에도 사람의 글씨가 있을 것이라는 생각. 그래서 김성장 님의 글씨는 사랑과 그리움의 관념적 속성까지를 구체적이고 물리적인 모양으로 형상화한 체(體)가 있다. 또박또박 솟거나 풍요롭게 흐른다. 아름답다.
(김주대 시인)

제주 비 오는 날/서점 귀퉁이에 앉아,//수국 같은 발걸음은/자꾸 파도소리라 부르고//책장 넘기는 바다는/너와 함께 까무룩 잠든다//김성장선생님의 꽃잎체에/호야 입김 불어넣으니/하늘 하늘 날아 별이 되더이다
(이정은 시인)

김성장의 '시글씨'는 그저 시를 옮겨 쓴 게 아니라 그 시가 생명을 얻은 시대와 함께 시인의 삶을 응축한 것이다. 그의 글씨가 단순히 재(才)와 능(能)으로 쓰인 엇비슷한 다른 글씨와 다른 이유다. 우리가 김성장의 붓끝과 글씨의 '속'을 주의해서 들여다볼 이유 또한 거기 있다.
(이강산 시인)

세종손글씨연구소에서는 글씨를 쓰는 모두가 함께 참여할 수 있도록 격려하고, 현장으로 나갈 수 있도록 문을 활짝 열어줍니다. 그 덕분에 용기 내어 거리로, 시민들에게로 다가가 글씨를 쓸 수 있었습니다. 무엇을 할 수 있을까 생각하던 절망의 순간에도 붓 잡고, 글씨로 연대할 수 있어서 종종 벅차고 뿌듯했습니다.
(이미지 교사)

여럿이 함께 가면 험한 길도 즐겁다, 함께 맞는 비, 더불어 숲… 서로 기대어 서 있는 쇠귀민체를 쓰면서 연대의 힘을 깨닫습니다.
(추연이)

글씨는 잘 쓰는 것도 중요하지만 어디에 쓰이는지가 더 중요하다는 말씀 기억하겠습니다.
(김효성)

김성장은 좋은 시를 쓰는 시인이기도 하지만 좋은 글씨를 쓰는 서예가이기도 하다. 그가 없으면 한국작가회의, 한국민족예술인총연합회 등의 진보적 예술운동이 얼마나 쓸쓸할 것인가.
(이은봉 시인, 문학평론가, 광주대 명예교수, 전 대전문학관 관장)

기개와 정감이 느껴지는 특이한 서체가 있다. 그것은 정신으로 쓰고 역사로 읽는 신영복 민체다. 신영복 – 김성장으로 이어지는 현대 서예의 민체는 예술이면서 사상이다. 어머니의 손글씨에서 민중의 정감을 찾고 전통 서예에서 민족의 과거를 만난 신영복과, 신영복 민체를 계승하고 발전시킨 김성장은 한국 서예의 새로운 길을 열었다.
(충북대 명예교수 김승환)

'강물은 길을 잃지 않는다' 강물이 낮은 곳으로 흐르는 것처럼 바다(함께 더불어 사는 세상)를 향해 한걸음씩 행진하시는 김성장 선생님.
(손종만)

김성장 선생님께 글씨를 배운 지 7년쯤 됩니다. 2020년 첫 회원전의 주제가 '전태일'로 결정되고 선생님은 회원들에게 스스로 알아가게 해주셨습니다. 전태일 일기를 읽고 회원들 각자 발췌하고 전태일 기념관, 평화 시장길, 전태일 다리, 동상, 동상 앞 메시지가 적힌 타일, 분신현장을 함께 둘러보았습니다. 전시회를 준비하는 제게 글씨를 아름답게 쓰고 싶은 이유를 만들어 주셨습니다. 이후 강남역 철탑 위에서 단식 고공농성 중이던 삼성해고노동자 김용희씨의 투쟁에 글씨로 연대하고, 태안화력발전소에서 목숨을 잃은 김용균 노동자의 죽음을 추모하는 글씨를 쓸 수 있는 용기도 낼 수 있게 되었습니다.
(김정혜)

'머리에서 가슴까지, 가슴에서 발까지' 아래로 가는 여행을 쇠귀선생님께 배웠습니다. 김성장은 길바닥에서 벽으로, 벽에서 깃발로 위로 가는 화답을 합니다. 힘이 없지만 말해야 하는 땅바닥의 외침이 '소리 없는 아우성'되어 세상을 흔드는 곳에 그의 글씨가 있습니다.
(더불어숲 서여회 이연장)

선생님께 쇠귀민체를 배운 지 몇 년이 되었지만 쓰기와 쉬기를 반복하는 게으른 제자이다. 그러나 한 번도 채근하지 않으시고 분주한 제자들을 있는 그대로 받아 주신다. 글씨에 그런 인격이 스며 있는지 선생님의 글씨를 보고 있으면 그렇게 좋을 수가 없다. 선생님의 몇 작품을 집 안에 걸어 두었는데 매일 봐도 품위 있고 멋지다.
(송정선)

붓으로 세상을 깨운 서예가! 오늘날 붓을 잡은 사람은 많으나 붓으로 세상을 깨운 사람은 드물다. 오묘한 한글체로 세상을 깨운 참 고마운 분이시다.
(우세종)

쇠귀민체를 배우면서 캘리그라피에서 느끼지 못했던 갈증이 해소된 기분이랄까. 쓰고 또 쓰고 자아에 취해 느끼지 못했던 지금도 한 자 한 줄 쓰고 대할 때마다 겸손을 생각할 수 있는 시간이고 더 긴장하고 분발할 수 있어 행복합니다.
(아계 권기매)

차분한 전시장보다는 바람 많은 거리, 사람들 속에서 글씨로 등불이 되고 횃불이 되어 새로운 힘을 돋우는 쓰는 사람 김성장! 때로 바람과 물결로 일렁이고 가슴에 불꽃 지피며 함께 마음 모아 일어서게 하며 손글씨의 힘을 증명해온 '쓰는 사람' 김성장과 쇠귀민체의 동행을 응원합니다.
(시인 김은숙)

늘그막에 붓글씨에 대한 향수를 달랠 수 있음은 분명 행운입니다. 그렇게 만난 쇠귀민체의 글씨. 붓글씨만큼 제 노년에 가까이 있어줄 좋은 친구가 따로 없을 듯합니다.
(정미영 수필가)

쇠귀민체는 저에게 어깨동무를 하고 말을 걸어오는 친구처럼 정겹습니다. 때로는 물처럼 흐르듯 쓰여지는 곡선들의 춤사위가 아직 글씨를 배우는 데 햇병아리인 저를 충분히 매료시킵니다. 인생 최고의 멘토이신 김성장 선생님과 한 시대를 더불어 함께 살아간다는 것은 제게 더없는 축복이고 감사입니다.
(김윤 만화가)

평범한 전시가 아니다. 80여년 전 "한발 재겨 디딜 곳조차 없"는 식민지 조선의 땅에 "내 여기 가난한 노래의 씨앗을 뿌려라" 했던 이육사 시인과 다시 도래한 분단조국의 독재에 저항하다 20년 20일을 복역하며 『감옥으로부터의 사색』을 남겨야 했던 신영복 선생. 그리고 그런 땅에서 참교육을 위해 헌신했던 김성장 시인이 만나는 역사적 전시가. 그는 수줍게 이건 '쇠귀민체'다라고 말하지만 우리는 이제 그가 그간 수많은 삶과 투쟁의 현장에 헌신적으로 연대하며 써주었던 굳세고 정한 '김성장체'를 마음속 깊이 새기고 있다. "虛無의 分水嶺에 앞날의 旗빨을 걸고 너와 나와는 또 흐르자"던 이육사 시인의 고독한 결의가 오늘 김성장이 꾹꾹 눌러쓰는 뜨거운 눈물자국의 시일 것이다.
(송경동 시인)

역사 앞에서 아픔에 정직했고, 글씨는 엎질러지지 않았다.
(김묘순 시인)

군부독재시절 임명직 교육감의 부당인사전횡에 맞서 충북도교육청 현관에서 홀로 농성하던 그 기백이 지금도 눈에 선합니다.
(김수열 교육운동가)

산처럼 웅장하고 불꽃처럼 힘있게 타오르는, 강처럼 유장하면서 때론 꽃잎처럼 여리고 부드러운, 나무처럼 의연한 단단하고 아름다운 글씨. 글씨로 그리는 그림이면서 글로 한 편의 시를 쓰시는 김성장 선생님.
(원미연)

기쁨, 슬픔, 아픔을 붓끝에 실어 당당하게 그리고 담담하게 축제로 만들어 오신 김성장 선생님! 글씨 쓰기를 통하여 사회 문제에 직접 간접 참여하시고 새로운 문화로 이끌어 내신 선생님께 응원과 감사를 드립니다.
(김명회)

김성장 시인이 붓을 든 지 몇 해인가. 형이 붓을 들고 사회 곳곳의 현장을 누비며 길바닥과 벽을 종이 삼아 글씨를 써 왔음을 알거니와, 그만큼 시작 활동에 소홀한 것을 탓하는 이가 있을지 모르겠으나 천만의 말씀이다. 형이 어디에서 무엇을 하든 나는, 그것이 시인의 가슴에 충만한 시심의 발로이려니 여긴다.
(류정환 시인)

수많은 손글씨를 만나지만 그의 언어는 품격이 남다르다. 쇠귀민체를 이어받아 변화 발전시키고 사회적 아픔에 동참하는 활동을 통해 '더불어 숲'의 정신을 실천하는 그의 붓을 나는 '성장체'라 부른다.
(함순례 시인)

쇠귀민체는 현장과 연대하는 민주의 상징입니다. 함께 가는 먼 길에 휘날리는 백성의 목소리입니다.
(이종수 시인)

김성장 선생은 오랫동안 현장과 함께 하며 그 속에서 특유의 실천적 미학을 창조해냈다. 쇠귀민체의 틀을 이어받으면서 틀에서 벗어난, 그런 의미에서 가장 신영복 정신에 합당한 글씨다.
(김창남 교수)

오래전 신영복 선생님의 글을 읽고 눈물 펑펑 쏟았던 각인된 그 기억이 저에게는 김성장 선생님을 만나게 해준 끈이었다고 생각하고 있습니다. 쇠귀민체를 쓰면 쓸수록 전체의 조화가 얼마나 어려운지 느끼면서도, '함께'라는 그 가치에 우리의 글씨를 얹으면 어설펐던 조화가 풍성한 어울림으로 바뀐다는 것을 깨달아가고 있습니다.
(문영미)

자유자재! 김성장 선생님의 글씨를 보고 있으면 저도 그렇게 글씨를 쓰고 싶어집니다.
(남궁은)

아마 김성장 선생님과 함께 글씨를 쓰며 실천하는 것은 머리에서 가슴으로 그리고 발로 이어지는 삶, 그 자체인 것 같습니다.
(김선)

단순히 글씨를 배우고자 시작했으나, 김성장 선생님과의 글씨 동행은 단순하지 않았습니다.
이 시대를 사는 시민으로서 때로는 뜨겁게 타올랐고, 때로는 끈끈하게 연대했습니다. 순전히 글씨의 힘으로 말이지요. 쇠귀민체는 멋진 사람들과 가치로운 일을 이루어가는 예술혁명입니다.
(김미정)

쇠귀 신영복 선생의 언설처럼 '창조는 변방에서 시작'합니다. 나무 선생님은 쇠귀 선생의 필법과 당신 나름의 미감으로 새로운 '창조'를 이루고 있습니다. '비효용'의 날말인 '손'과 '글씨'를 합쳐 '손글씨'라는 이름으로 새 변방에서 많은 도반들과 함께 오래된 형식으로 새 예술의 경지를 개척하며 나날이 공부하고 쓰시는 김성장 선생님의 이육사 문학관 전시를 축하드립니다.
(이산, 공주대학교)

감옥에서 나와 광야로 나간 글씨, 시대의 혼을 밝히다
(신경섭 시인)

내용과 형식의 경계는 사라지고,/꿈틀꿈틀 붓놀림만 남았습니다그려.
(이봉환 시인)

선생의 글씨는 마음씨의 꽃이라서 숨이 트이고 길이 열리는 실천궁행의 소리를 담고 있다. 물의 흐름을 닮은 붓길은 그가 꿈꾸는 먼 나라에 닿아 있어 쇠귀의 입을 여는 몸씨로 사람을 깨달음으로 이끈다.
(김병기 시인)

처음 붓을 들었을 때부터 자연스럽게 거리로 나가 말을 걸듯 글씨를 썼다. 화선지에 갇혀 있기만 하는 글씨가 아니라 사람들과 생각을 나누는 말, 손을 내밀어 손을 잡는 행동이 선생님께 배우는 민체이다. 서툴러도 크게 부끄럽지 않다.
(최은숙 시인)

전쟁 고아인 장모님은 글을 읽고 쓸 줄 몰랐다. 그래서 '박옥분' 이름 석 자를 쓰고 기역, 니은, 가나다라… 한글을 깨우쳐 드리려고 했는데, "이젠 됐네. 내 이름 쓸 줄 알면 됐지 뭐." 하시고 더는 배우지 않았다. 글 한 자에 여든넷 모든 생을 새긴 어머니의 마음이 김성장 시인이 쓰는 손글씨에 담겨 있다.
(임성용 시인)

만약 '육사'가 살아 돌아온다면 꼭 '김성장'의 모습으로 올 것이다. 역사의 격랑을 관류해 온 꼿꼿하고 담대한 그의 성정과, 민족의 서사를 따뜻하게 풀어내 온 그의 글과 운필이 그러하다.
(김호성 아나운서)

심금을 울리는 명필!
시인 서예가 김성장 선생의 글씨는 더 할 말이 없거니와 그의 글씨가 쓰이고 놓이고 걸리는 곳이 한 치 틈 없이 들어맞는 신통함이 있어, 그의 글씨를 대할 때마다 마음이 푸근해진다. 단순히 붓질을 잘하는 달필의 경지를 넘어 올 곧게 벽력처럼 심금을 울리는 글이 써질 때 진정 명필이 아니겠는가.
(강태재 (사)충북시민재단 명예이사장)

바쁘다는 핑계로 꾸준히 배우지 못하고 띄엄띄엄 배우면서도 염치없이 써먹기는 얼마나 많이 써먹는지…. 스승님께 누가 되니 죄송할 뿐인데… "잘 쓰는 것보다 잘 써먹는 게 최고다" 말씀해주시니 가열차게 세상 아름다워지도록 또 써먹겠습니다."
(고은광순 평화어머니회 대표)

김성장 시인은 내게 친구요 스승이다. 30여 년도 훨씬 넘게 함께 교육운동을 했고, 함께 시를 썼으니 친구이고, 그에게 쇠귀민체를 배우고 있으니 정말로 스승이다. 세상에 글씨 잘 쓰는 사람은 많지만, 김성장 선생은 글씨가 골방 안에서 자기만족으로 끝나는 게 아니라 얼마든지 사회적 담론과 만날 수 있다고 믿고 있고, 삶 속에서 그의 생각을 견결히 실천하고 있다. "글씨도 운동이 될 수 있다"는 놀라운 선언. 내가 김성장 선생을 믿고 따르며 존경하는 이유다.
(신현수 전 한국작가회의 사무총장)

여러 번 그의 글씨와 만났다./그의 서체는 사계절 내내 소리가 들끓는다./이를테면 蛙鳴千水生, 蟬唱萬山應!/그의 글씨는 물을 살리고 산이 응답한다!
(한우진 시인, Mechanical engineer)

고요한 침잠의 글씨가 아니라 생존의 갈구를 겹겹이 토해놓은 현장마다 서늘하게 살아 움직인다. 글을 품기 전에 온몸으로 말하듯 글씨가 모두를 담고 있다.
(손성희)

쇠귀민체는 뚝배기 같다. 잘 빚어진 선이 곱고 우아한 궁체는 도자기같이 정갈하지만 서민의 깊은 애환을 담기는 어려운 반면, 쇠귀민체는 뚝배기처럼 익히면 익힐수록 맛이 배는 서민들의 감성을 담는 농도 깊은 맛을 지녔다.
(이민정)

처음엔 단순히 다른 글씨체를 하나 배워볼까나 하는 마음으로 찾았습니다. '쇠귀민체'를 접하는 순간 이 글씨체는 가볍게 배우면 안 된다는 사실을 깨달았습니다. 쇠귀 신영복 선생님의 삶의 철학과 깊이를 조금씩 알아 가고 있는 중입니다.
(채운 조은주)

'이심전심'으로 마음을 이어온 지 어언 50년, 김성장은 그냥 벗이 아니라 제가 존경해온 벗입니다. 그는 제가 보아온 사람들 중에서 가장 '잘 사는 벗'입니다. 그의 붓으로 쓰여진 글들과 시는 모두 '사람냄새'가 나고 따뜻합니다. 굳이 '예술'이라 표현하지 않아도 그의 앎이 곧 삶이고 삶 자체가 앎의 완성이니 예술처럼 아름답습니다.
(친구 이상성)

김성장 시인의 명상은 붓을 들면서 시작되고 붓을 놓으면서 마무리되지만 그 효과는 아주 오래 간다.
(김윤현 시인)

지금까지는 신영복 선생을 닮기 위해 노력하셨다면 이제부터는 김성장 선생님만이 가지고 있으신 사상이나 철학이 담긴 순수한 예술로서 평가를 받으셨으면 하는 바람입니다. 그리하여 스승을 뛰어넘는 작가로서 기록되시길 기대합니다.
(평거 김선기 서예가)

©사진 지희서

김성장 *Kim Seong Jang*

현 세종손글씨연구소 소장
1988년 《분단시대》 4집에 시를 발표하며 등단
한국작가회의, 충북문화재단 이사 역임

2018~2019년 한국문화예술위원회 아르코 문학나눔 심의위원
2017~2022년 한겨레교육문화센터 〈신영복처럼 쓰기〉 지도

저서
시집 《서로 다른 두 자리》(1989)
　　《눈물은 한때 우리가 바다에 살았다는 흔적》(2019)
해설서 《함께 읽는 정지용》(2001)
문학관기행 에세이 《시로 만든 집 14채》(2018)
붓글씨 시집 《내 밥그릇》(2000)
수업실천서 《모둠토의 수업방법 10가지》
논문 〈신영복 한글 서예의 사회성 연구〉(2007. 원광대학교 대학원)

개인전
김성장이 쓴 송찬호의 시 〈모란타투〉 전(2023. 대전, 옥천, 세종, 서울)

초대전
이육사 시를 쓰다 〈노랑나븨도 오잖는 무덤우에 이끼만 푸르리라〉 전
(2024. 이육사문학관)

단체전 기획

〈평화 먼동이 튼다〉(2018. 서울, 세종)

〈아무도 평범하지 않다〉(2018. 세종)

〈김남주 문학제 김남주 시서전〉(2018. 해남, 광주)

〈강물은 바다를 포기하지 않습니다〉(2019. 서울, 세종, 대전)

〈오늘 우리가 전태일입니다〉(2020. 서울 전태일기념관)

〈그날을 쓰다〉(2022. 서울, 대전, 광주, 부산 등 전국 14개 도시 순회전)

수상

2019 《눈물은 한때 우리가 바다에 살았다는 흔적》 문학나눔 도서 선정

2020 제17회 평화인권문학상 수상

글씨들

국가대표선수촌(진천) 문재인 대통령 어록, 충북도립대학교 표석

옥천 지용공원, 청주 3.1공원 독립운동가 동상

영화 〈임을 위한 행진곡〉, KBS전주 〈110년 만의 부활 동학농민혁명〉,

소설 〈동트는 산맥〉, 에세이 〈외람된 희망〉 타이틀 제작

메일 cbocd@daum.net

이육사 시를 쓰다

노랑나븨도 오쟎는 무덤우에
이끼만 푸르리라

초판 1쇄 발행일 2024년 7월 24일

글씨 김성장
발행인 김성규
발행처 도서출판 걷는사람
 서울시 마포구 월드컵로16길 51, 304호
 전화 02-323-2602 팩스 02-323-2603
등록 2016년 11월 18일 제25100-2016-000083호

인쇄 상지사

ISBN 979-11-93412-45-9(04640)
값 25,000원